原來我的塗鴉也可以這麼萌

菊長大人 著

本書是菊長大人的第二本手繪書，書中處處充滿了畫畫的創意和技巧，希望能讓想畫畫的人或是總覺得自己畫不好的人，都能畫出擁有自己風格的超萌塗鴉。

全書共分為 6 個單元：

第 1 單元「這個世界什麼都可以很 Q 萌」，涵蓋宇宙、森林、鄉村、都市、極地世界、動物、恐龍、海洋生物…等主題，讓大家體驗一下什麼都可以很可愛的畫法。

第 2 單元「萌萌的創意」，從萌物的不同狀態、裝飾、線條、變形、色彩等方面，說明如何透過創意讓萬物可愛化的畫法。

第 3 單元「堆起來畫更可愛」，創新獨特的堆疊塗鴉法，讓塗鴉看起來更有趣且療癒。

第 4 單元「我的生活日常」，提供將日常生活轉變為萌物的繪畫小技巧。

第 5 單元「來試試自己創作吧」，展示了裝飾線、表情包及道具等應用圖案，可以練習創造並裝飾自己的圖畫。

第 6 單元「屬於台灣的小塗鴉」，這裡的動物與水果都是台灣之光，可以輕鬆畫出富有台灣味的可愛圖案。

最後，還有一個附錄，這裡展示了超多可愛的圖案和素材。

本書從描繪可愛的事物到練習畫出原創的圖畫，不僅範例豐富，畫風既可愛又俏皮。只要跟著幾個簡單步驟，就能輕鬆畫出討喜的圖案，非常適合對繪畫有興趣的大小朋友。

你好，我是菊長。
希望你畫畫的時候很開心～

目錄

Lesson 1

這個世界什麼都可以很 Q 萌

Lesson 2

萌萌的創意

Lesson 3

堆起來畫更可愛

Lesson 4

我的生活日常

Lesson 5

來試試自己創作吧

Lesson 6

屬於台灣的小塗鴉

附錄

更多的圖案與素材

使用說明

 跟著步驟畫

 按照自己的想法畫

Lesson 1

這個世界什麼
都可以很Q萌

🪐 我的小宇宙

浩瀚的星空裡會藏著哪些可愛的事物呢？讓我們一起探索吧！

🐻 **銀河系** | 用簡單的畫筆畫出無限大的銀河，一起來試試吧！

銀河

 → → 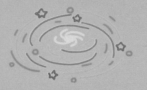 →

用黃色的線條隨意地圈起來。 　加上藍色的線條。 　加上星星，再換顏色點綴一下。 　加上小表情就能變成跳舞的銀河。

想像中的銀河

 → → →

畫一個杯子。 　畫兩條線。 　畫出水花的樣子。 　加上水滴。

 → →

在河裡面加上星球。 　再加一些星星。 　"銀河"就完成啦！

不侷限於事物本身的樣子，就可以發揮出更多的創意。

 → 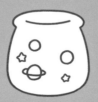 → 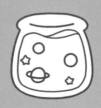 →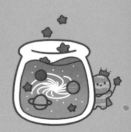

畫一個瓶子。 　加上星球。 　畫一圈線條，就像瓶子裡的水。 　上色完成。

宇宙這麼大，說不定有一個專門負責賣萌的星系呢！

黑洞

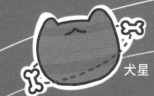
犬星

蛋星

貓星

棉花糖星

地球二號

國王星

鑽石星

棒棒糖星

友誼星

太陽系 | 太陽系是受太陽引力約束在一起的行星系統，包括太陽和所有圍繞太陽運動的天體。

太陽

 → →

簡化的太陽有很多畫法。

用鉛筆畫一個圈。　　在圈的周圍畫上弧線，就不會畫歪了。　　上色完成！

月亮

 → → →

也可以看成月亮形狀的燈。

弦月

滿月

星星燈裝飾的月亮

地球

 → → →

海王星

水星　　金星　　火星　　木星　　　　土星　　　天王星

太空熊

 → → →

太空鴨

太空服

登月喵

火箭

 → → →

櫻花火箭

用櫻花作為燃料，少女專用。

貓咪飛碟

 → → →

小心被吸走喔！

轟炸機

 → → →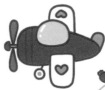

蘿蔔導彈

 天空 蔚藍的天空中，能看見什麼呢？

小鳥

 →

 →

降落傘

 → →

雨傘

貓咪雨傘

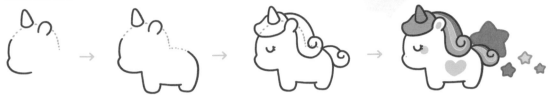

彩虹獨角獸

旋轉木馬

搖搖馬

獨角獸公仔

彩虹貓咪

傳說中來自
貓星的獨角獸！

獨角兔

獨角恐龍

獨角鼠

13

🐻 降落在森林

現在我們來到了奇幻森林，看看這裡住著哪些可愛的小傢伙吧！

🐻 **森林的主人** | 這裡有全世界最豐富的動物品種，試著畫出可愛的牠們。

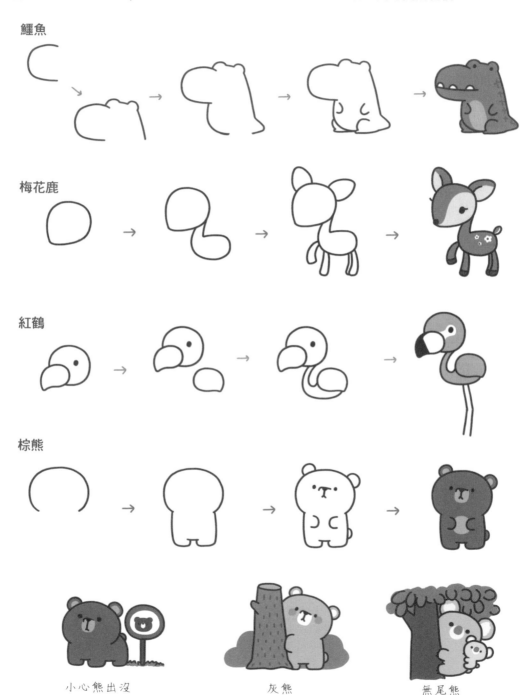

鱷魚

梅花鹿

紅鶴

棕熊

小心熊出沒　　　　灰熊　　　　無尾熊

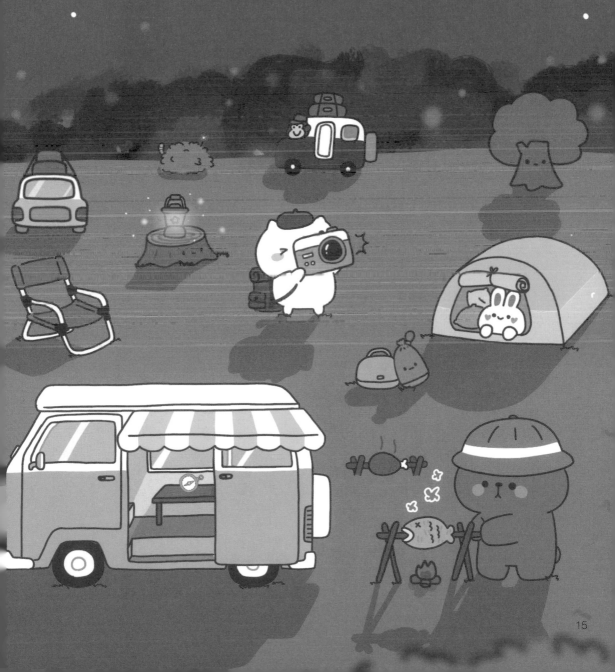

一起露營吧

去森林探險，要做好充足的準備喔！

變色龍

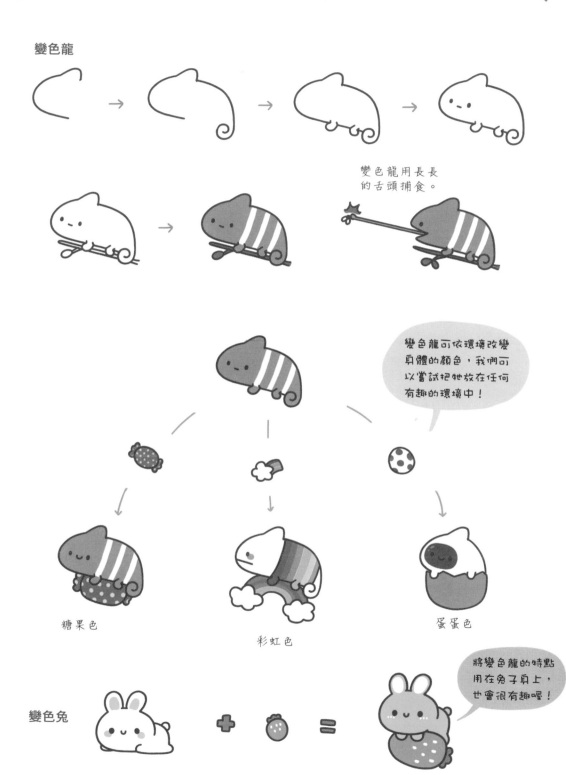

變色龍用長長
的舌頭捕食。

變色龍可依環境改變
身體的顏色，我們可
以嘗試把牠放在任何
有趣的環境中！

糖果色

彩虹色

蛋蛋色

將變色龍的特點
用在兔子身上，
也會很有趣喔！

變色兔

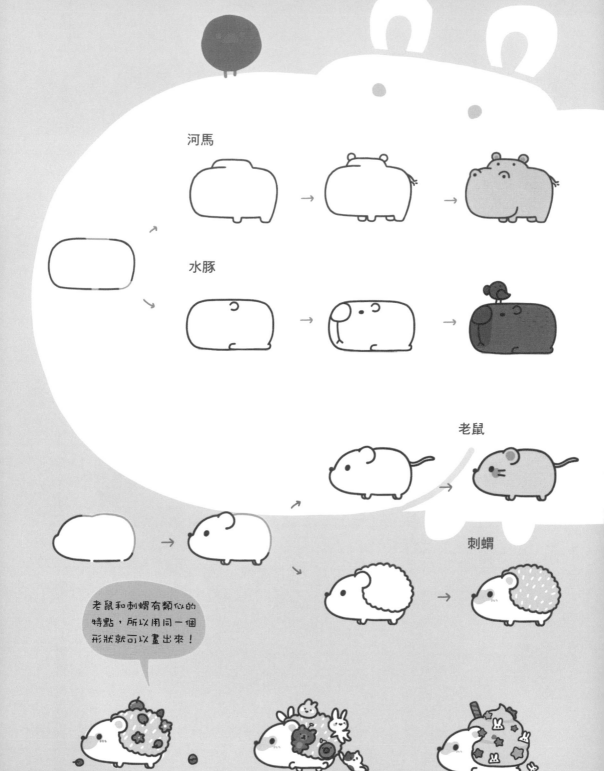

河馬

水豚

老鼠

刺蝟

老鼠和刺蝟有類似的特點，所以用同一個形狀就可以畫出來！

森林的夜
想像中夜晚的森林會有精靈出現。

🐷 鄉村生活

小時候生活在遠離塵囂的鄉村，這裡的生活悠閒而淳樸。

🐻 田間風景 | 農夫們在田間辛勤地工作，記憶裡的稻香就是家鄉的味道。

圍欄

貨車

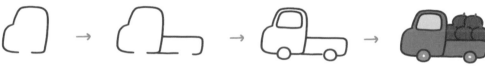

挖土機

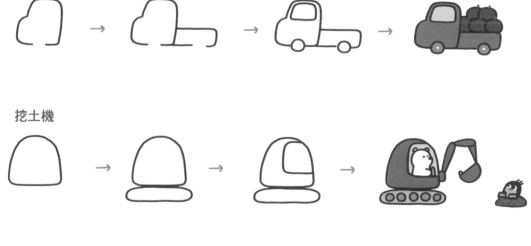

曳引機

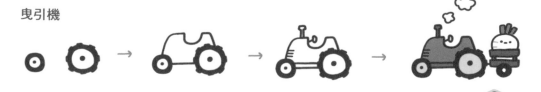

綠遍山原白滿川，子規聲裡雨如煙。鄉村四月閒人少，才了蠶桑又插田。

——《鄉村四月》·翁卷

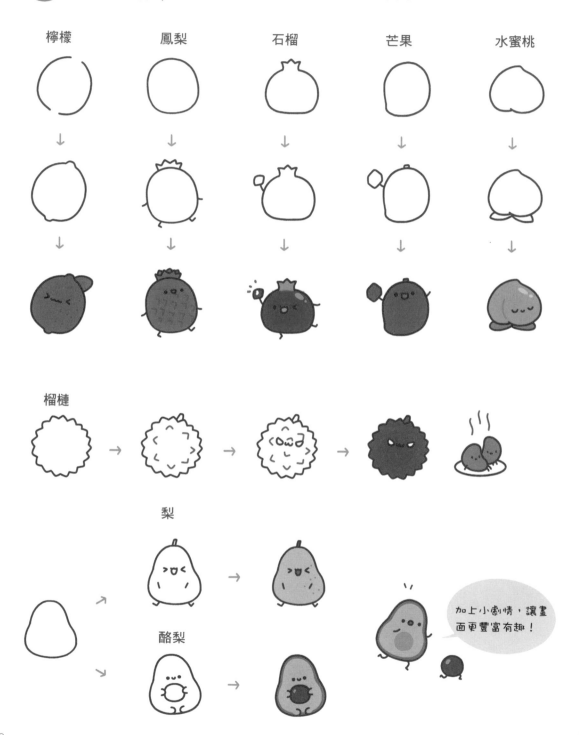

檸檬　　鳳梨　　石榴　　芒果　　水蜜桃

榴槤

梨

酪梨

加上小劇情，讓畫面更豐富有趣！

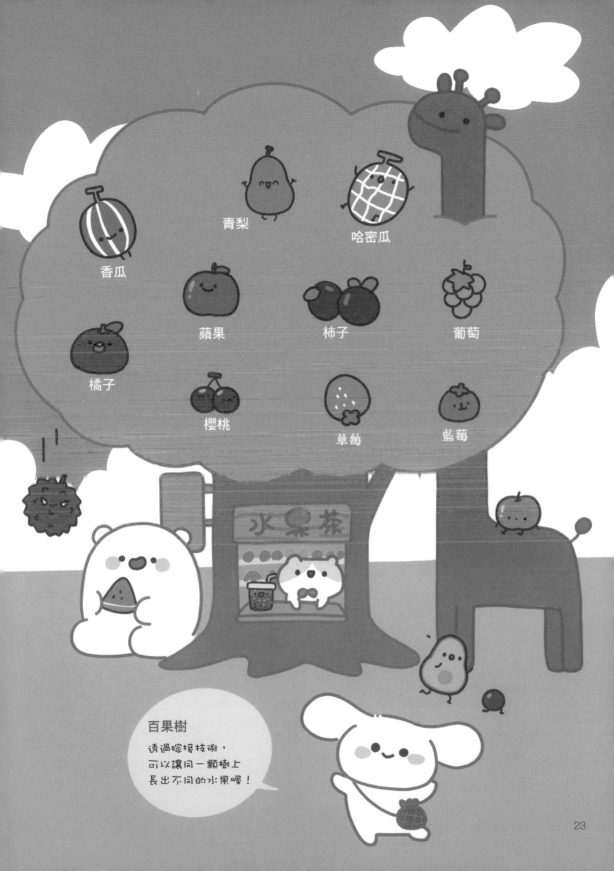

香瓜

青梨

哈密瓜

蘋果

柿子

葡萄

橘子

櫻桃

草莓

藍莓

水果茶

百果樹
透過嫁接技術，
可以讓同一顆樹上
長出不同的水果喔！

雞 鴨 鵝

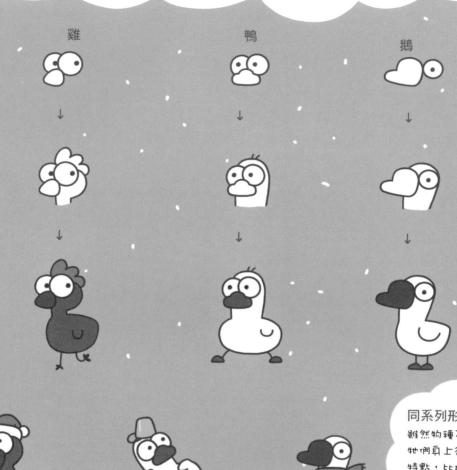

同系列形象

雖然物種不一樣，但牠們身上卻有同樣的特點，比如這裡雞、鴨、鵝的眼睛都是大大的，這樣就可以把牠們畫成系列形象了。

尖叫雞

思考人生鴨

歡樂鵝

大眼驢

馬

綿羊

大眼豬

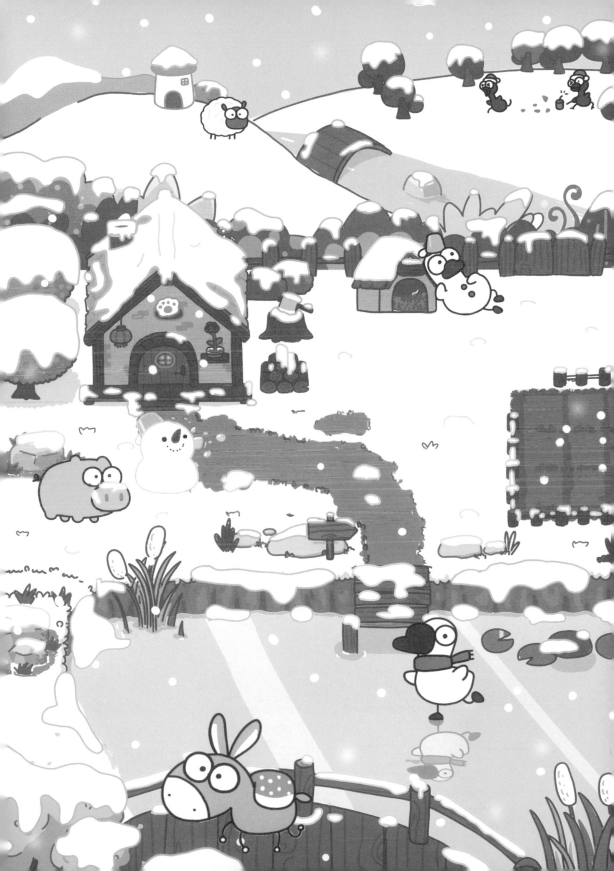

繁華的城市

川流不息的人群，車水馬龍的街道，是城市繁榮的景象。

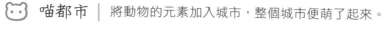 喵都市 │ 將動物的元素加入城市，整個城市便萌了起來。

喵喵天空塔

摩天大廈

跨海大橋

貓爪形狀的橋墩看起來更可愛！

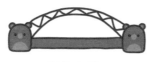

棕熊大橋

小石橋

摩天輪

旋轉木馬

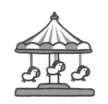

Di
Di Di
Di Di Di;
Di Di;
Di Di; 開快點喵！

🐻 路邊小店 | 在美食街和夜市隨意逛逛可能會有不少收穫喔！

小吃店

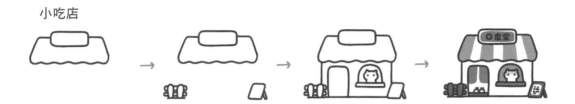

冰淇淋車

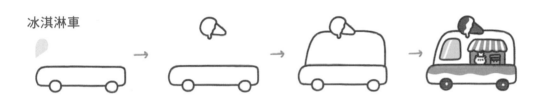

拉麵館

水果攤

寵物店

彩虹販賣屋

甜點店

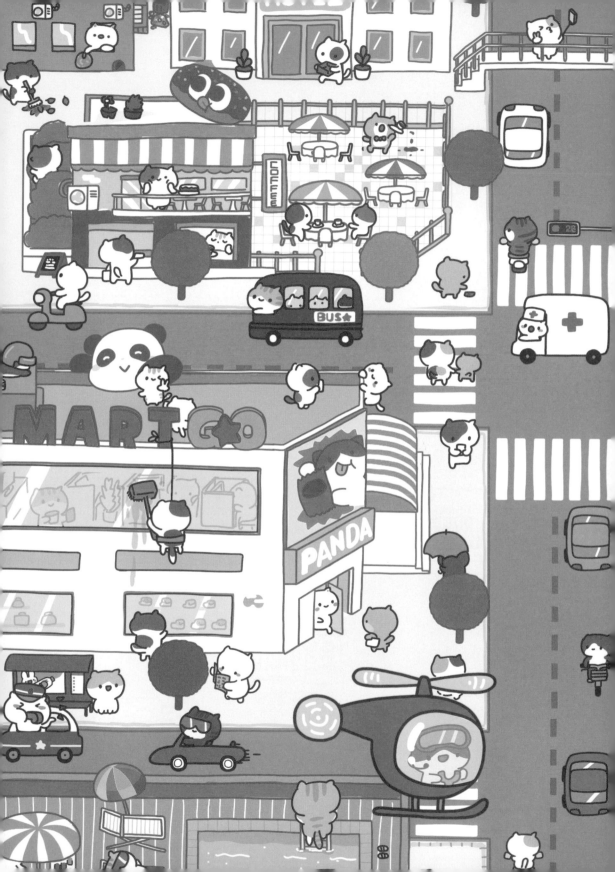

喵市

歡迎來到貓咪生活的城市，你能數出圖中有多少貓咪市民嗎？

🏖 蔚藍的大海

夏天去海邊玩最開心了！

🐻 **海灘** ｜ 碧海、藍天、沙灘組成一幅如詩的畫面。

 燈塔 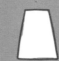 → → →

沙雕 → → →

改為燈塔的配色，
沙雕就變成城堡了！

瓶子 → → →

瓶中信

帆船 → →

小島嶼 → → →

🐻 好多"魚" | 想要潛入海底，和牠們一起游來游去。

小丑魚

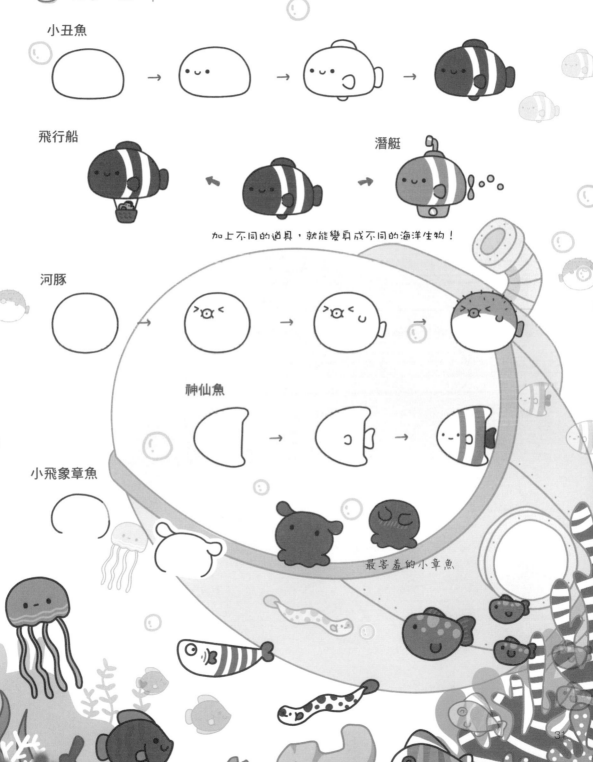

飛行船

潛艇

加上不同的道具，就能變身成不同的海洋生物！

河豚

神仙魚

小飛象章魚

最害羞的小章魚

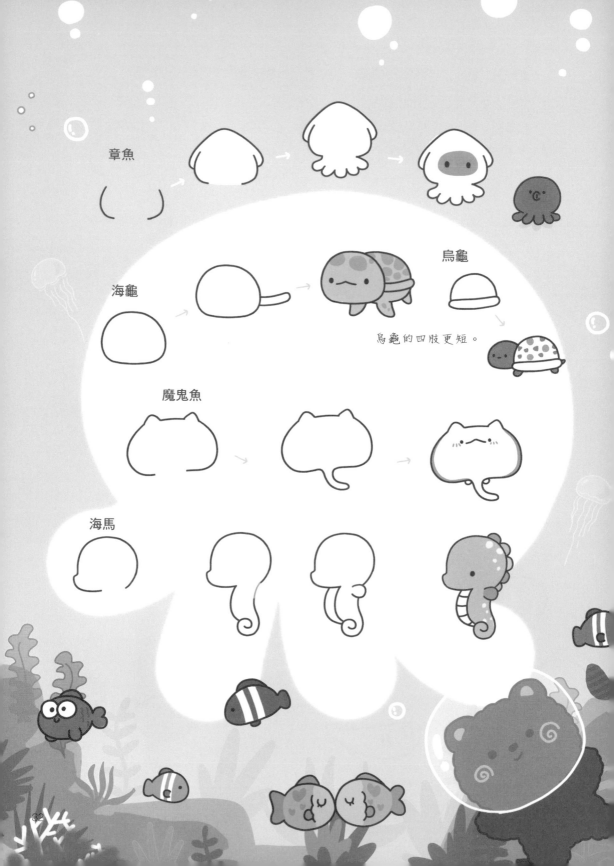

章魚

海龜

烏龜

烏龜的四肢更短。

魔鬼魚

海馬

用一個形狀畫出不同的海洋生物

好不容易畫出一個可愛的形狀，
多創作一些小動物吧！

小龍蝦　　　海豚　　　劍魚

小小龍蝦

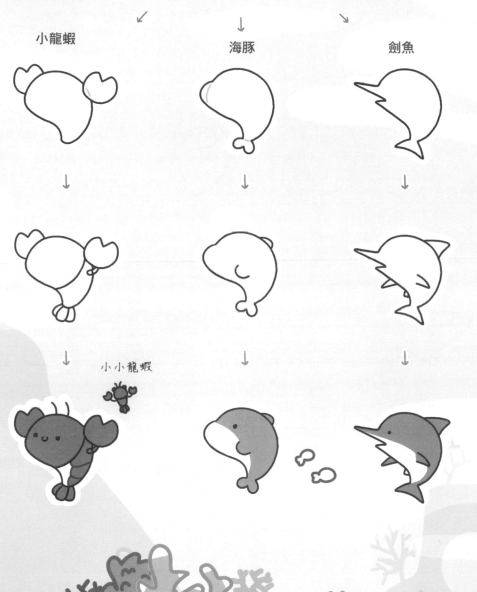

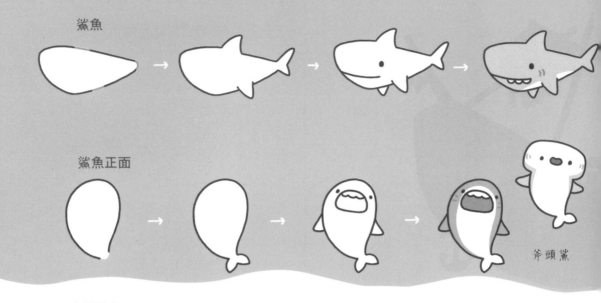

鯊魚

鯊魚正面

斧頭鯊

水果鯊魚

把鯊魚和水果結合起來，兩種不相關的事物便能碰撞出奇妙的火花！

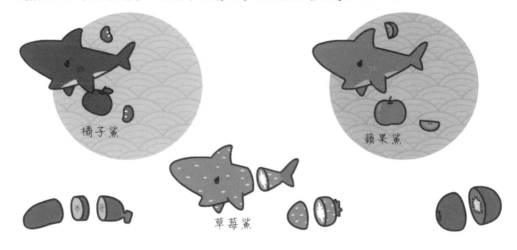

橘子鯊

蘋果鯊

草莓鯊

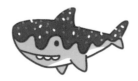

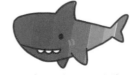

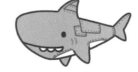

試試畫出其他水果鯊吧！

墨西哥蠑螈和牠的夥伴們

像畫鯊魚一樣，我們把墨西哥蠑螈（俗稱六角恐龍）和不同東西相結合，可以創作出新的蠑類。

墨西哥蠑螈

 → → →

墨西哥蠑螈

蔥花

蔥花蠑

創造出新的造型，會有極大的成就感。

水果蠑

 → → →

把"觸角"變成葉子。

畫出手。

趴著的動作。

加上水果就完成了。

桃花蠑
可能是出現在桃花源裡的寵物。

閃電蠑
就像遊戲中的角色一樣，可以和主人一起戰鬥。

四葉草蠑
當成禮物送給朋友，你們的感情會更好。

🐻 極地世界

在極地世界有嚴寒的氣候和美麗的極光，一起感受生命與自然之美吧！

🐻 **企鵝** │ 圓滾滾的可愛模樣，讓企鵝成為鳥類萌物的代表。

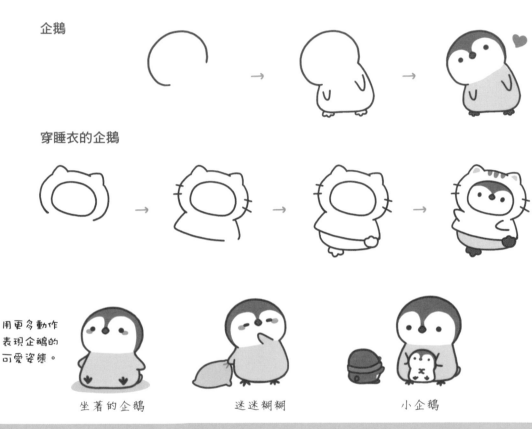

企鵝

穿睡衣的企鵝

用更多動作
表現企鵝的
可愛姿態。

坐著的企鵝　　　　迷迷糊糊　　　　小企鵝

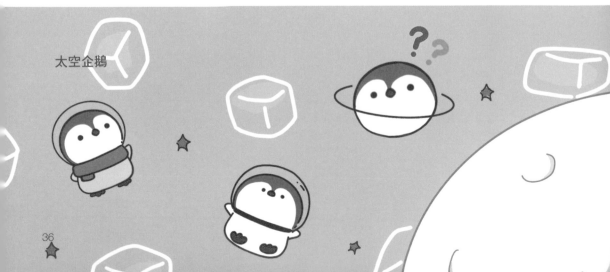

太空企鵝

企鵝的一天

用隱藏式攝影機拍下企鵝一天的生活。

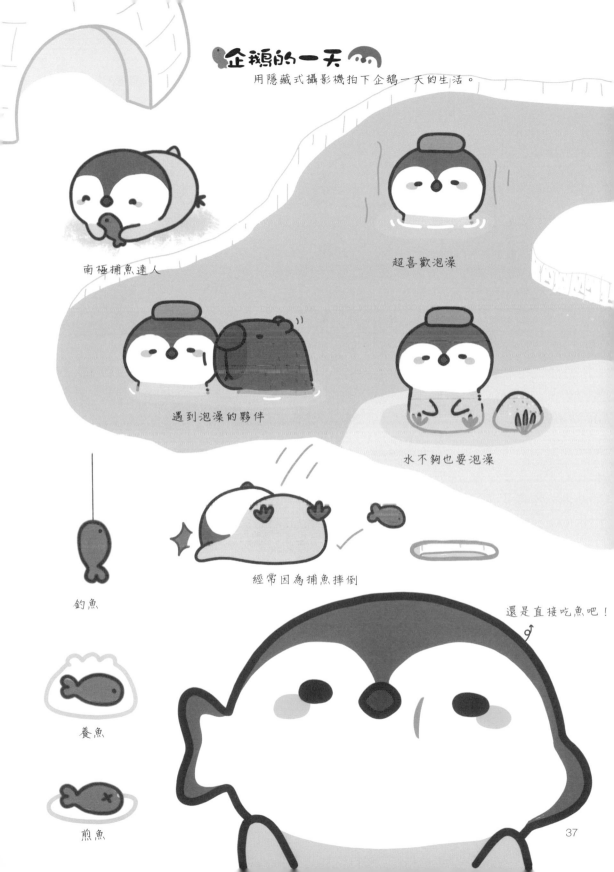

南極捕魚達人

超喜歡泡澡

遇到泡澡的夥伴

水不夠也要泡澡

經常因為捕魚摔倒

釣魚

養魚

煎魚

還是直接吃魚吧！

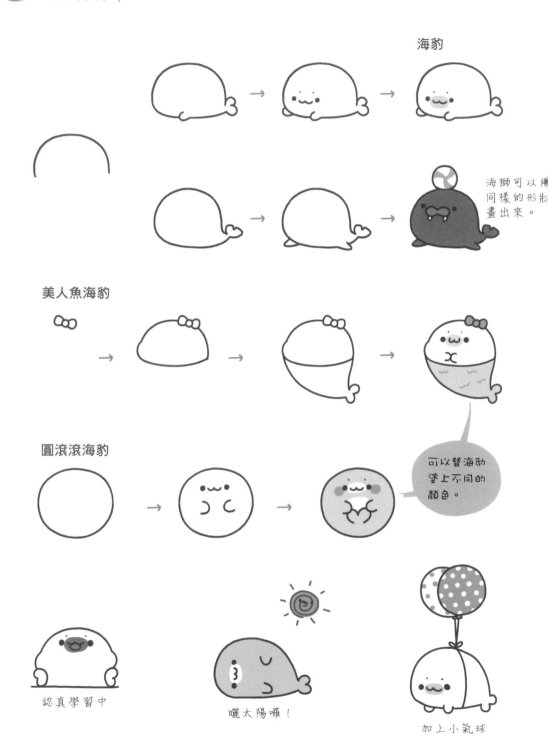

海豹寶寶 | 是一個平時喜歡潛水，偶爾喜歡上岸曬曬太陽的寶寶。

海豹

海獅可以用
同樣的形狀
畫出來。

美人魚海豹

圓滾滾海豹

可以替海豹
塗上不同的
顏色。

認真學習中

曬太陽囉！

加上小氣球

海豹疊疊樂

把海豹堆在一起，可愛度大爆發。

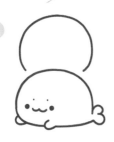

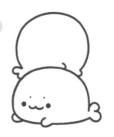

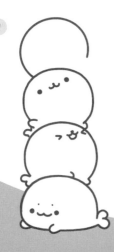

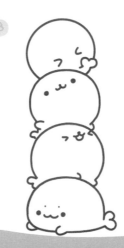

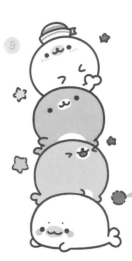

北極熊 | 不喜歡說話的北極熊，最喜歡看極光。

北極熊

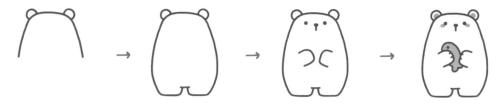

趴趴熊

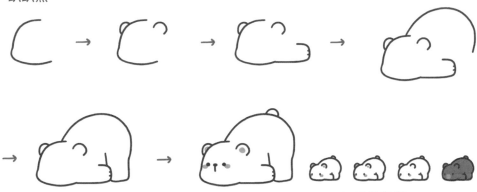

北極熊寶寶

酷酷熊

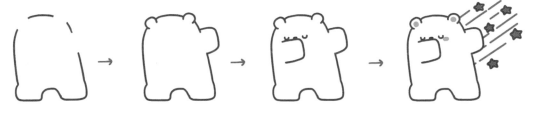

衝浪板

塗上喜歡的花紋吧！♪

船長熊

沙雕北極熊

NT:2233

NT:1899

NT:

北極熊の日常

重點是臉上的表情，所以只需要畫上半身就好。

開心

你好

喜歡

感動

生氣

送花

害羞

棒棒

看看

打擊

驚嚇

害怕

哈哈哈

什麼情況

帥氣

暗中觀察

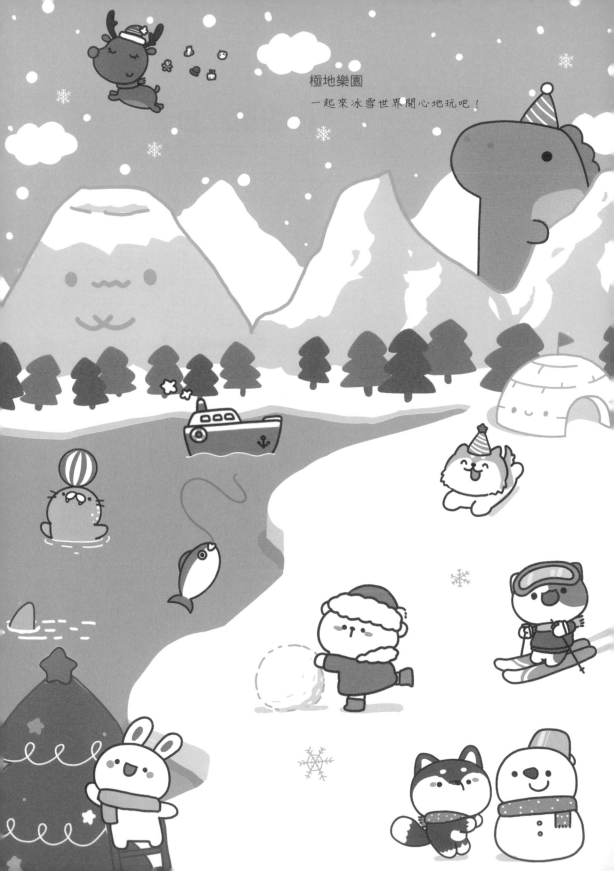

極地樂園

一起來冰雪世界開心地玩吧！

Polar adventure

年　月　日

神秘動物在哪裡

我們從來沒有停止對未知的探索，一起來畫遠古和神秘的物種吧！

侏羅紀　就算是可怕的恐龍世界，也可以畫出可愛的樣子。

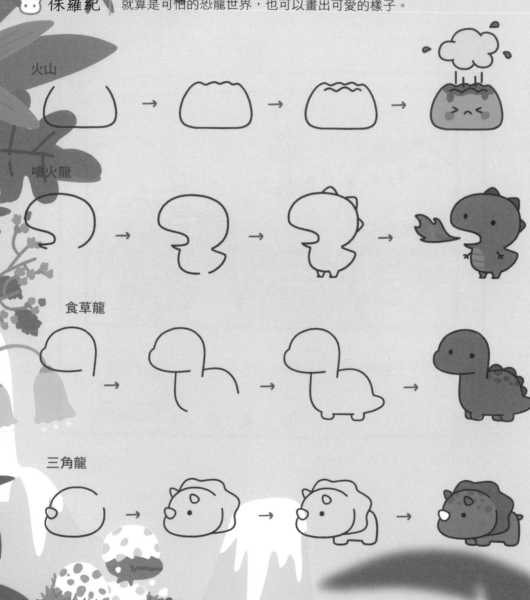

火山

噴火龍

食草龍

三角龍

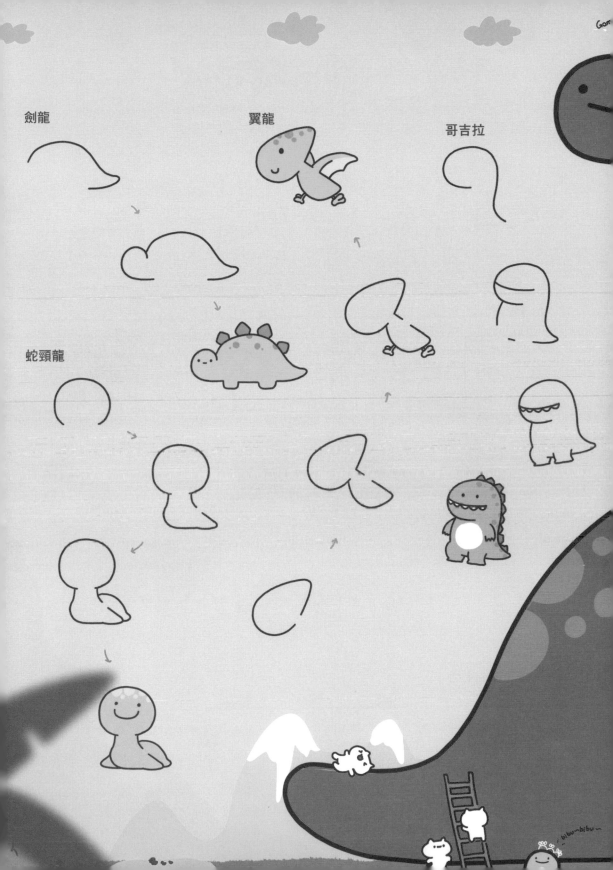

劍龍

翼龍

哥吉拉

蛇頸龍

GhostParty

幽靈派對

幽靈

 → → →

蜘蛛網

可以掛上各種東西喔！

 → → →

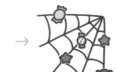

南瓜幽靈膠帶

嚇人字母

墓碑

幽靈膠帶

幽靈 COSPLAY

木乃伊

南瓜燈

吸血鬼

電鋸人

南瓜燈

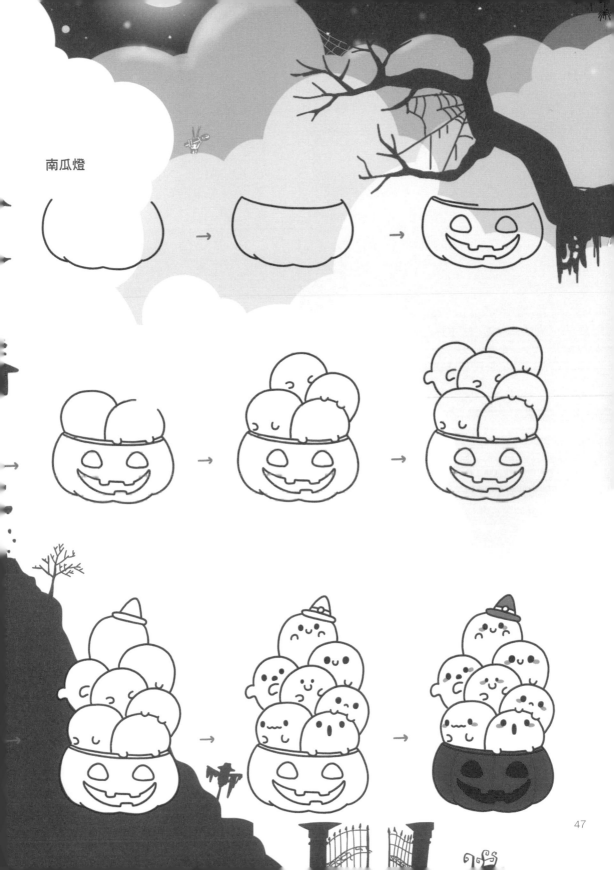

LeLson 2

萌萌的創意

萌物的不同狀態

當我們在畫一個可愛的角色時，心中應該都有一個大概的樣子了。
現在讓我們一起發揮想像力，畫出更多不同樣貌的萌物吧！

試著用點、線、
小圖案畫畫吧！

練習畫點 | 練習一些常用的點，為之後用點來裝飾圖案做準備。

多向練習法
同樣的點用不同的方式
練習會進步得更快。

● 框框內是規律地排列著畫。
● 框框外是隨意地畫。

● 豎著畫。
● 橫著畫。

這樣畫有助於保持畫點
的手感，之後不管需要
用什麼樣的點，都可以
信手捻來啦！

畫煙火

五顏六色的點集合成為了美麗的煙火，
用來練習畫點最合適不過了。

畫第二圖層，可以短線
條和長線條交替著畫。

對稱著先畫上下
兩個點，再畫左
右兩個點。

在黃色中間對
稱著畫紫色。

在黃色紫色
中間畫綠色。

如果覺得煙
火還不夠華
麗，就補充
空白的地方。

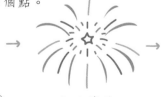

畫煙火可以快
速掌握不同方
向的點。

50　　　向外擴展

用點裝飾物品 | 點或者小的圖案，對圖案的狀態有著重要的影響。

不同的點可以表現出星星的不同狀態。

用點表達行為

 隨意畫點，就像閃爍的星星。

 放射狀畫點，就像是發光的星星。

 往同一個方向畫點，像是飛行的星星。

 這樣畫就像是綻放的星星。

點越華麗，代表這個水果看起來越耀眼！

用點代表狀態

 這裡有一個水果。

 呀！這裡有一個水果。

 恭喜！獲得一個水果。

 我的天啊！找到一個水果。

用點影響情緒

閃耀全場的貓

一隻沒有表情的貓

瑟瑟發抖的貓

微笑的兔子

開心的兔子

開心到閃耀光芒

51

🎩 圖案的不同畫法 | 就算是一顆星星，也有很多不同的畫法。

黃星星

常見的星星。

綠星星

改變顏色。

線條星星

只畫出線條。

填色星星

需要描線加填色。

大小星星

改變大小。

影子星星

畫出陰影的感覺。

> 不同畫法的星星組合在一起，就有星空的感覺啦。

星空

星星膠帶

把星空設計成膠帶。

不同葉子的畫法

把葉子加上表情，或是把五角星星變成四角，試試更多不同的畫法吧！

不同心的畫法

不同小圖案組合的畫法

把不同的小圖案畫在一起，可以製作出裝飾性的卡片。

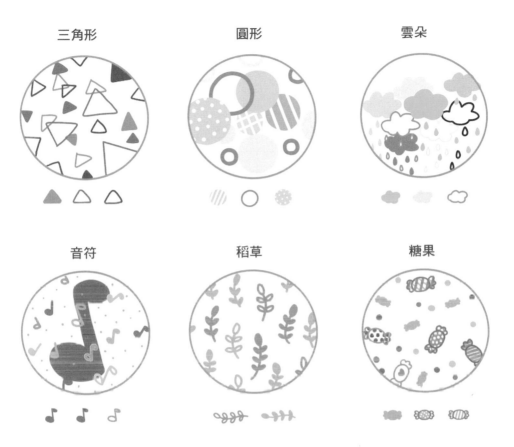

三角形　　　　圓形　　　　雲朵

音符　　　　稻草　　　　糖果

畫出樹枝會更有
插畫的感覺！

櫻花

三葉草

在背景畫出一
片超大淺色的
三葉草，可以
讓畫面更完美。

 不同的雲朵 | 除了畫下雨或者下雪的雲，
試著從更新奇的角度去想像雲的樣子吧！

天氣雲

下雨　　　　　閃電　　　　　下糖果

表情雲

雙向思考

1. 現實中，能看到雲的樣子，
　　如下雨的雲、烏雲等。
2. 想像中雲的樣子，如下糖果
　　的雲、吃東西的雲等。

吃地瓜　　　　　　　　　　思考的雲

　　　　雨是雲的眼淚

貓咪雲

 → → →

吐彩虹的雲

 → →

藏著兔子的雲

 → → →

雙向思考
1. 水果本身的樣子，如成熟的水果、切開的水果等。
2. 水果可以製作成的物品，如果醬、水果味的食物等。

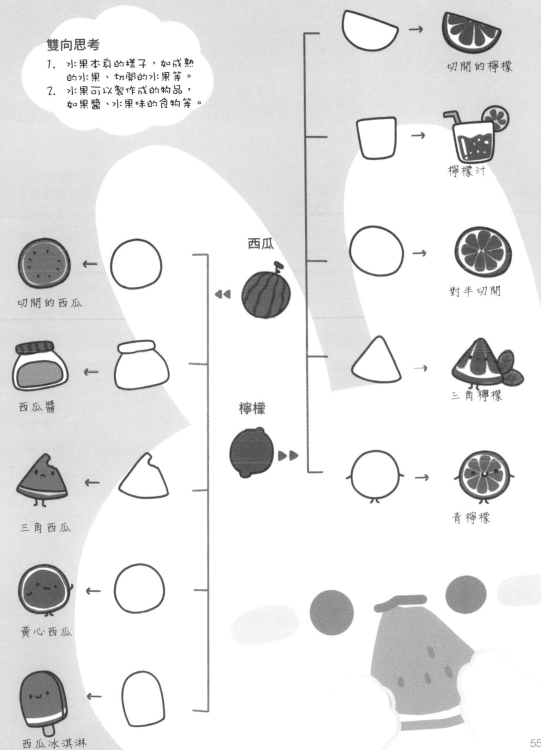

切開的檸檬

檸檬汁

對半切開

三角檸檬

青檸檬

西瓜

切開的西瓜

西瓜醬

三角西瓜

黃心西瓜

西瓜冰淇淋

檸檬

蛋蛋的變形記

小時候媽媽說每天吃一顆雞蛋會長得更高。

水煮蛋

剖開。

切開。

加上表情的蛋黃，
有不同的感覺。

加上表情更可愛。

各種不同的蛋

彩蛋

打蛋

雙黃蛋

冰淇淋蛋

消失的蛋

卡通形象萌蛋

現在我們來嘗試創造出一個以
雞蛋為原型的卡通形象。

這種擬人的卡通形象非常可愛，可
以製作成表情包或者吉祥物。卡通
形象設計師也會嘗試對一些物品進
行改造，創造出可愛的形象。

把蛋黃和蛋清分開。

把蛋清畫成身體的
形狀。

萌蛋誕生！

萌蛋的生活

喜歡

萌萌噠

外星飛船

裂開

打滾

被夾住

"方"了

照片

喝咖啡

夾娃娃

麵包

番茄和蛋

萌物的變形

一起學習將本來就可愛的東西做進一步的改變。

部分替換 | 嘗試把物品的某部分替換為另一個東西，就可以創造出無限的靈感。

將燈芯換成同樣可以發光的星星。

燈泡

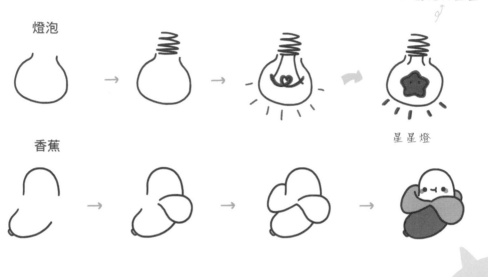

星星燈

香蕉

貓咪香蕉

貓熊香蕉

兔子香蕉

也可以將兩個完全不相關的事物相互替換，這裡把香蕉肉換成了可愛的動物。

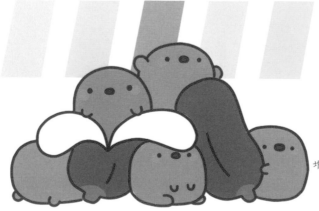

堆起來的小雞香蕉

可愛的替換

只要能將物品變得更可愛，無論用什麼替換都可以！

兔子飯糰

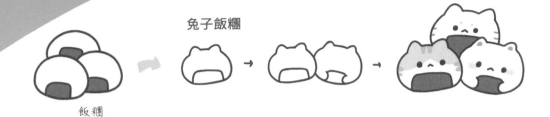

飯糰

寄居蟹

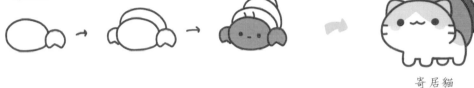

寄居貓

綿羊啤酒

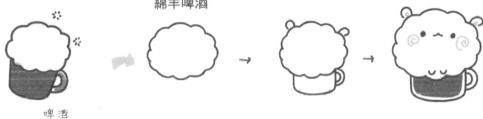

啤酒

蛋糕

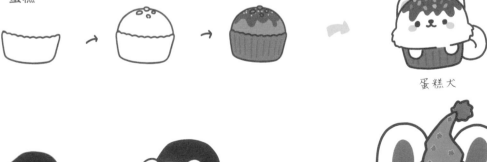

蛋糕犬

壽司　　　　壽司熊

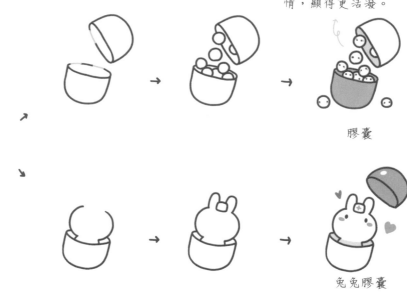

將裡面的藥丸加上表
情，顯得更活潑。

膠囊替換

膠囊

兔兔膠囊

熱狗

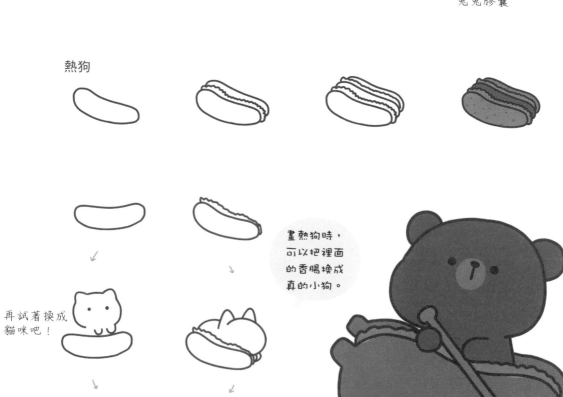

畫熱狗時，
可以把裡面
的香腸換成
真的小狗。

再試著換成
貓咪吧！

熱貓

真的熱狗

熱熊

貓咪漢堡的誕生

漢堡的兩個部分都可以替換成貓咪。

 +

先畫上面的麵包。

將肉片換成貓咪。

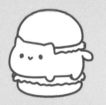

畫出下面的麵包。

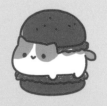

上色完成！

將麵包替換成貓咪。

畫出中間的生菜和肉片。

將下面的麵包換成貓咪。

因爲第二隻貓咪被壓在最下面，可以幫牠加上痛苦的表情。

也可以換成狗子漢堡或者兔兔漢堡喜歡什麼就加上什麼吧！

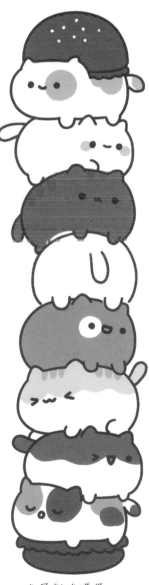

多層貓咪漢堡

🍮 杯子可以裝什麼 | 杯子不只能裝飲料，在插畫世界裡，杯子還可以裝任何東西。

當試把物品無限放大或者縮小，可以創造出很多新的靈感和畫面。

裝冰淇淋

 → → 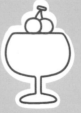 →

畫出杯身。　　　　畫杯底。　　　　畫兩顆櫻桃。　　　畫出冰淇淋，上色完成！

裝一堆喵
在現實生活中，生產裝貓咪的杯子應該沒有問題。

裝房子
想讓杯子能裝下房子，就得靠自己的想像力了。

裝瀑布
想裝什麼就裝什麼！

裝大海
心有多寬，杯子就有多大。

瓶中世界

生態瓶，一個裝進玻璃瓶的小小世界。

畫的時候，可以當作玻璃瓶被無限放大，或者房子被無限縮小。

畫出瓶身。

畫瓶蓋。

畫出圍欄。

畫一個房子。

畫出樹。

畫草坪。

畫地面。

畫一枝藤蔓。

畫出裝飾細節，完成！

小房子

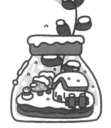

鋪一層雪就可以變成冬季的瓶中世界。

63

🧢 蘋果裡面有什麼 │ 發揮你的想像力，蘋果不只是食物，而是容器了。

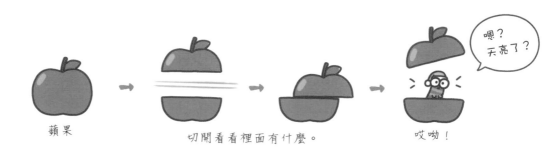

蘋果　　　　　　　切開看看裡面有什麼。　　　　哎呦！

嗯？天亮了？

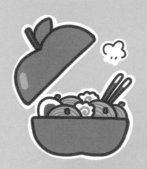

有一碗麵

真的有蘋果造型的碗喔！

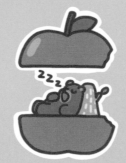

有一隻瞌睡熊

打開蘋果，裡面有一隻睡覺的熊，畫面超溫馨。

有一座城市

這座城市就叫蘋果市吧！

有一個小宇宙

能想到什麼，蘋果裡面就有什麼！

鯨的世界

想像你住在鯨魚的背上，
跟著牠一起遨遊宇宙。

在奇幻的世界裡，
白天和夜晚的鯨魚
也不一樣喔！

畫出鯨魚的形狀。

畫出眼睛。

瞌睡的眼睛。

在身體上面出
地面。

在體內畫出星球。

在頭頂畫樹和彩虹。

在頭頂畫星星。

加上生活在上
面的動物。

畫飛出的貓咪。

像地球的鯨魚

體內有宇宙的鯨魚

萌萌的畫風

透過調整線條、顏色…等方式改變萌物的風格，嘗試找到自己的畫風吧！

線條風格 | 我們常用黑筆或者鉛筆畫線條，但你有沒有想過用其他方法呢？

這裡用了同色系的深色和淺色。線條的顏色深一些，色塊淺一些。

哈密瓜的線條

 → →

用黑色的筆描線。　　上色完成。　　　用綠色的筆描線。　　風格更清新。

冰淇淋用了彩色線條，小浣熊用黑色線條，結合在一起形成了強烈的對比。

冰淇淋的線條

黑色線條風格　　　櫻桃色線條　　　檸檬色線條　　　奇異果色線條

背景風格

兔子背後有一個　　　將線條風格改為彩色，可　　還可以用沒有線條
愛心背景。　　　　　以突出黑色線條的兔子。　　的愛心做背景。

風格結合

 + + =

黑色線條的兔子　　彩色線條的雨傘　　　無線條的雨滴　　三種風格結合起來，
　　　　　　　　　　　　　　　　　　　　　　　　　　　　會有不一樣的感覺。

黑色線條風格　　　　　　　　　　　　　　　　混合線條風格

兩種風格各有趣味，你喜歡哪一種呢？

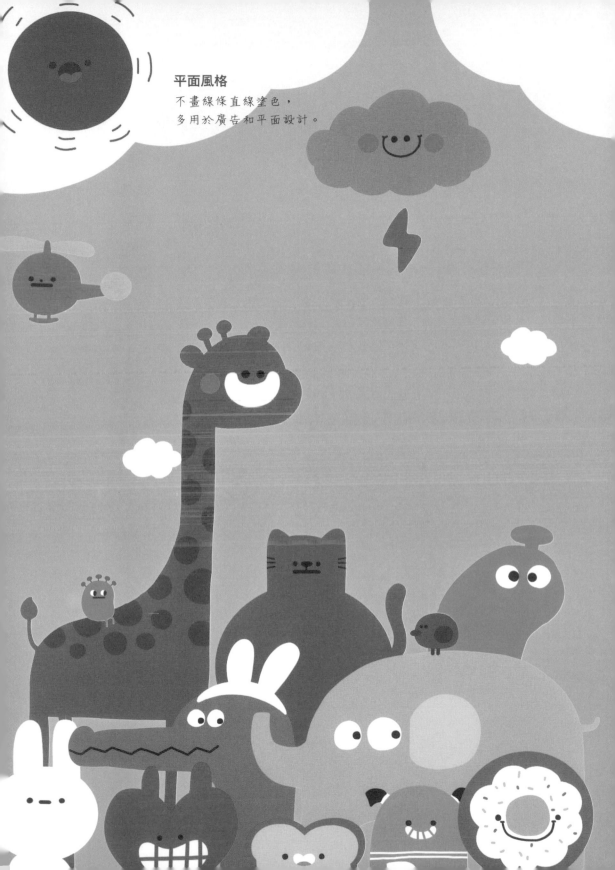

平面風格

不畫線條直線塗色，
多用於廣告和平面設計。

毛茸茸的線條 | 除了改變線條顏色，我們還可以改變線條的畫法。

中間用點接起來。

 →

普通線條　　　　　　　　斷開的線條

貓熊

 → → →

斷開的線條可以
讓動物看起來毛
茸茸的。

浣熊

 → → →

杯子

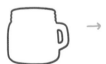 → 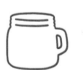 → →

畫在杯子上可以表
現杯子的反光。

斷線還可以
用在更多圖
案上。

魔法棒　　　　蘑菇　　　　紅酒

貓咪的暗號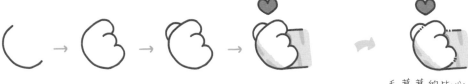

如果貓也有自己的手勢語言

貓爪比心

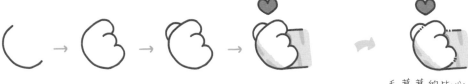

毛茸茸的比心

貓咪的手勢

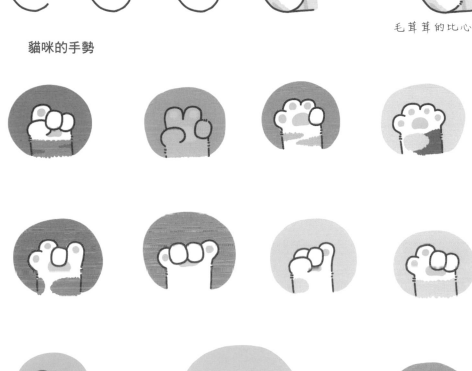

拳頭

 讚～

豎大拇指

 biubiu ♥

發射愛心

抓牆

顏色變變變

上色的時候一般會畫出物體本身的顏色，那如果不用常規的顏色可以創作出什麼樣的作品呢？

熊的顏色 │ 萌物的代表小熊，給它們塗上不一樣的色彩吧！

這是熊的常見顏色，所以可以放心大膽的畫。

棕熊

 → → →

熊的顏色

貓熊

白熊

灰熊

輕鬆熊

想像中的熊的顏色

沒有見過的熊的顏色，發揮自己的想像力吧！

蔥熊

和蔥的顏色結合起來，設計出了綠色系的熊。

粉紅熊

一般玩具店會看到的粉紅熊。

廚師熊

廚師煎蛋，所以把小肚子塗成了蛋黃色。

玻璃熊

透明的玻璃水晶熊，充滿想像力喔！

貓的顏色

我們可以嘗試把不相關的物品跟萌寵結合，創造出更有特色的形象。

蛋黃貓

惡魔貓

同一個形象　結合不同的物品顏色

蛋糕貓

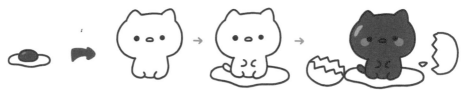

試著為下面的貓咪塗上奇奇怪怪的顏色吧！

草莓．你好！

系列色彩

同樣的一組圖案，替換不同系列的色彩，可以創作出新的圖案風格。

哈囉！芒果

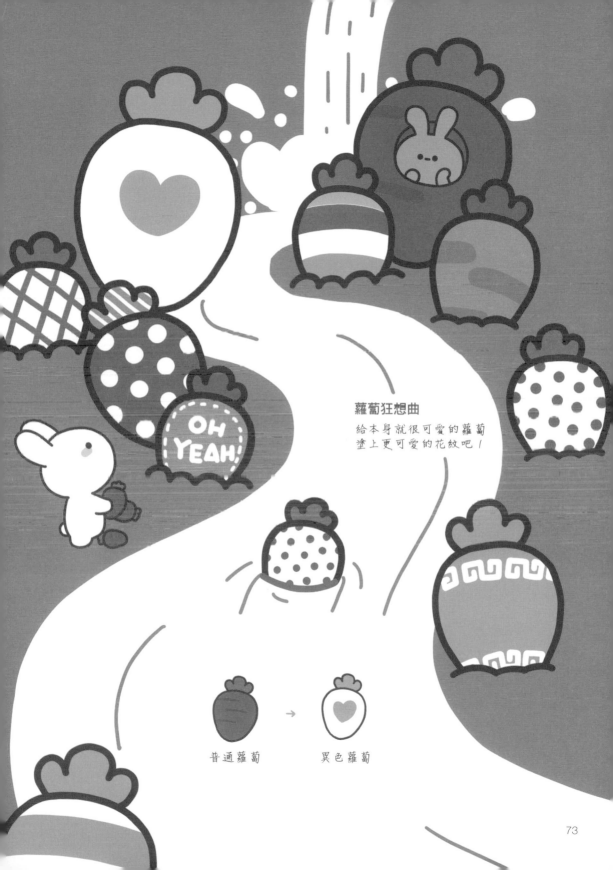

蘿蔔狂想曲

給本身就很可愛的蘿蔔
塗上更可愛的花紋吧！

普通蘿蔔 → 異色蘿蔔

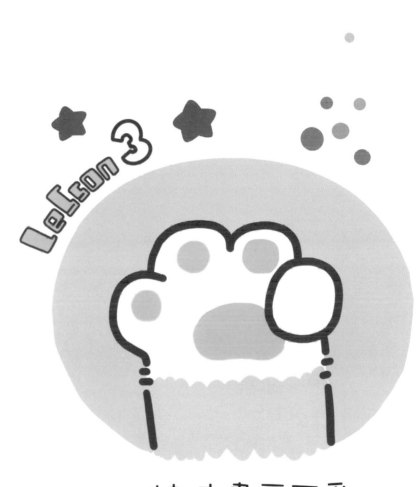

LeLson 3

堆起來畫更可愛

◀ 堆起來畫吧

先畫一隻小可愛，再多畫幾隻看起來才不會顯得孤單。把它們疊在一起會更可愛喔！

 疊疊樂 │ 一隻一隻又一隻，想畫多高就畫多高。

用自己喜歡的不同顏色搭配吧！

糰子

畫一隻糰子，看起來有點孤單。

再畫一隻小糰子，看起來就溫馨了。

再加一隻小星星，就像一個家庭了。

蒸豬豬

先畫一個白饅頭。

變成豬豬。

因為是從上往下畫，所以直接在第一隻豬的下面加圈圈。

畫出第二隻豬的細節。

豬豬的方向不一樣會更有趣！

加幾隻包子就更可愛了！

畫第三隻。

加上五官等細節。

上色完成。

76

排排坐 | 除了堆得高高的，排成一排也很可愛喔！

喵屁屁

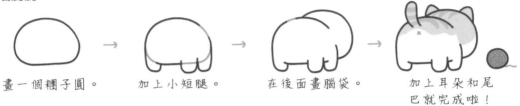

畫一個糰子圓。　　加上小短腿。　　在後面畫腦袋。　　加上耳朵和尾巴就完成啦！

兩個喵屁屁

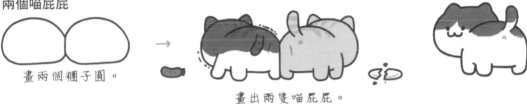

畫兩個糰子圓。

畫出兩隻喵屁屁。

柯基屁屁

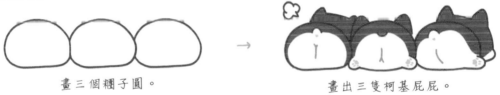

畫三個糰子圓。

畫出三隻柯基屁屁。

排排坐

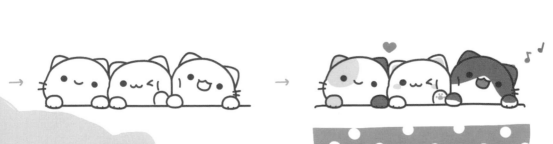

多層冰淇淋 | 超愛的甜食！雖然不能吃太多，但只要堆得很高就滿足啦！

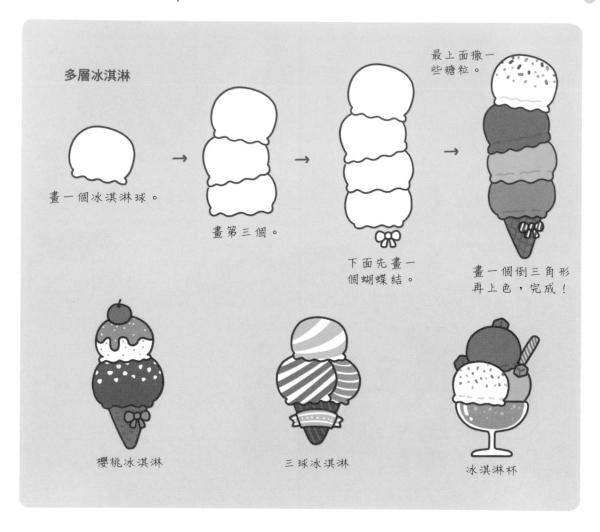

多層冰淇淋

畫一個冰淇淋球。

→ 畫第三個。

→ 下面先畫一個蝴蝶結。

→ 最上面撒一些糖粒。
畫一個倒三角形再上色，完成！

櫻桃冰淇淋

三球冰淇淋

冰淇淋杯

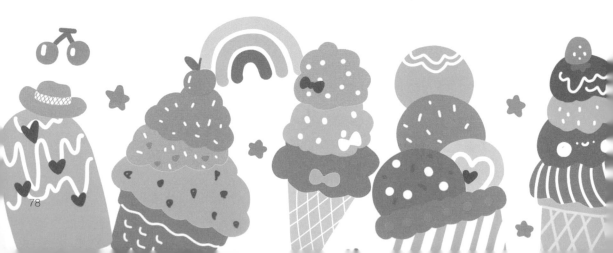

把冰淇淋做成貓咪的形狀,會不會捨不得吃呢?

貓咪水果冰淇淋

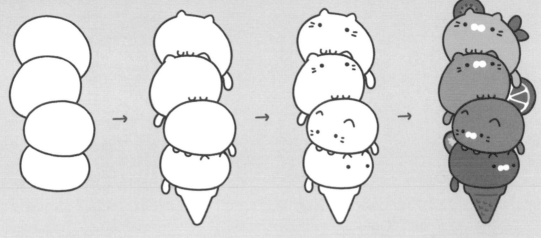

奇異果切面

檸檬切面

草莓切面

胖胖貓畫法

貓咪的顏色和上面的範例不一樣,你也可以選擇喜歡的顏色喔!

 貓熊堆

圓滾滾的貓熊真是太可愛了！

① 先用鉛筆勾勒出大概的位置。

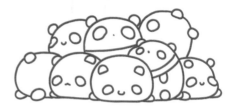

⑤ 還可以畫貓熊的屁屁。

② 按照前後順序依序畫。

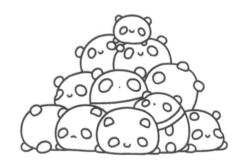

⑥ 線稿完成。

③ 畫完最下面一排。

用竹葉做點綴。

Panda

④ 每隻貓熊的位置和表情
都可以不一樣喔！

⑦ 耳朵和眼睛都塗成黑色，畫
出粉色的爪子就更可愛了！

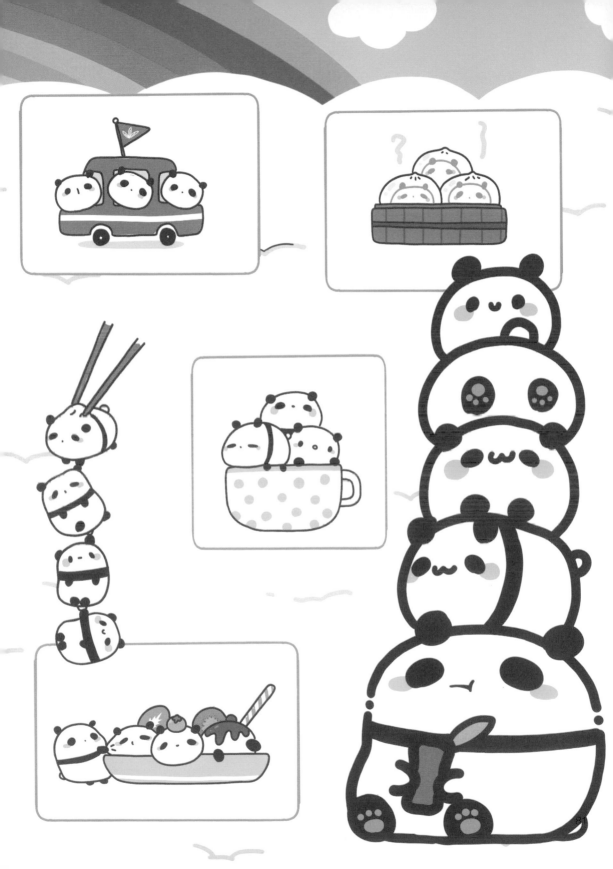

 快到碗裡來 │ 把物品全部放在碗裡，它們自然就堆起來了。

一碗兔子

1 先畫出碗壁的形狀。

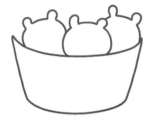

2 一個圓加兩個長耳朵就是兔子的形狀了。

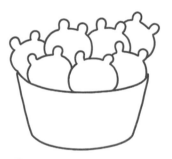

3 按照順序畫出第二排兔子。

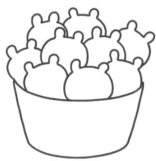

4 只要注意前後順序就可以畫的得心應手。

5 畫出第四排。

6 根據碗和兔子的大小決定要畫多少隻。

一堆表情

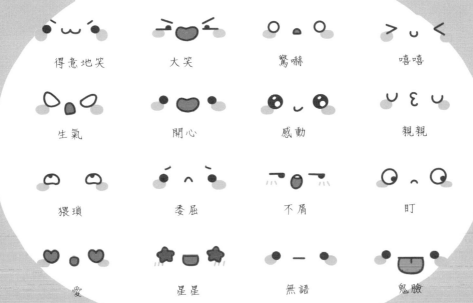

得意地笑	大笑	驚嚇	嘻嘻
生氣	開心	感動	親親
猥瑣	委屈	不屑	盯
愛	星星	無語	鬼臉

給兔子加上不同的表情和顏色會讓圖案更加豐富。

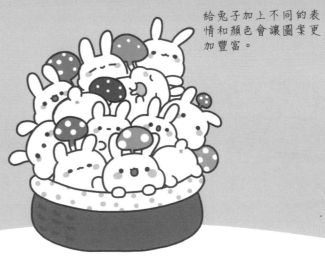

一整籃兔子

杯子裡的貓 | 把貓像珍珠奶茶一樣裝進杯子裡，擠在一起超可愛。

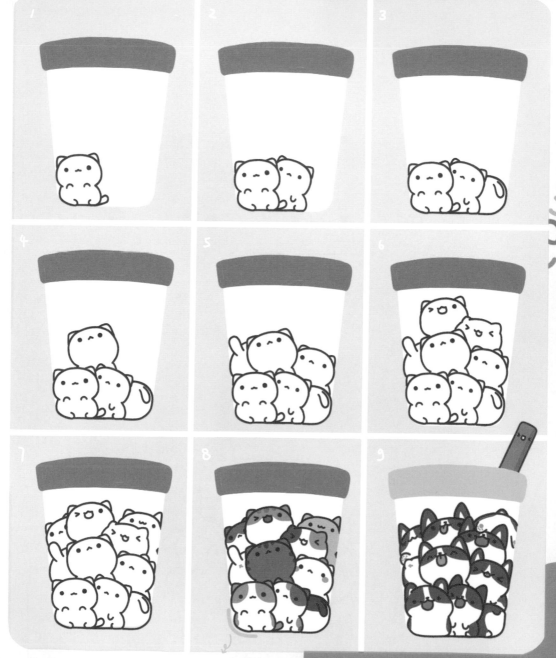

畫的時候注意貓咪不
要超過杯子的邊緣，
最好是緊貼著杯子畫。

老闆！再來一杯柯基

把貓咪全部換成柯基，保持
貓咪原來的動作，畫起來會
更輕鬆。

娃娃機

娃娃機裡有各式各樣的萌物，
把你曾經抓到的娃娃畫進去吧！

特別
幸運

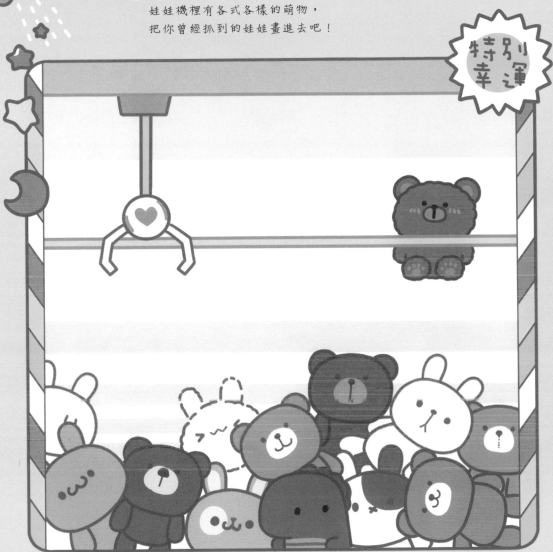

取出口

圈起來畫 | 圍成一個圓圈，就像是在聚會一樣啊！

旋轉著本子畫，就能更容易畫出動物的角度。

把中間的雲朵畫成一個桌子，更有聚餐的感覺喔！

中間可以用小花點綴。

圈圈外面

先畫一個圓圓的雲朵。在周圍標記好要畫的動物的位置。

在周圍平均地畫上各種小動物。

熊	樹懶	貓熊
獅子	貓	兔子
麋鹿	狗	羊駝

圈圈裡面

畫一個圓。

位置確定後
再下筆畫。

依序畫出貓咪。

像是躺在草地上,有
一群貓咪在看著你。

加上可愛的蝴蝶
結和圍巾。

塗上顏色。

加上藍色的雲。

我們可愛嗎?

貓貓堆

盡情地堆起來吧

睡覺貓

一堆貓貓睡在一起的
畫面真是超有愛呀！

貓咪卷

飯糰做成貓的形狀，
一定會胃口大開的！

海盜貓

週末貓貓們約好了一
起去釣魚。

高高貓

不要摔倒了喔！

懶貓貓

貓咪也喜歡躺在懶人
沙發上。

文字疊疊貓
很文青的貓咪們

花環疊疊貓
清新可愛的貓咪

怪物工廠

發揮你的想像力,畫出可愛的怪物吧!

把元素隨機組合在一起,會出現各種不同的怪物喔!

創造怪物 │ 因為怪物沒有固定的長相,所以不管怎麼創造都不會出錯。

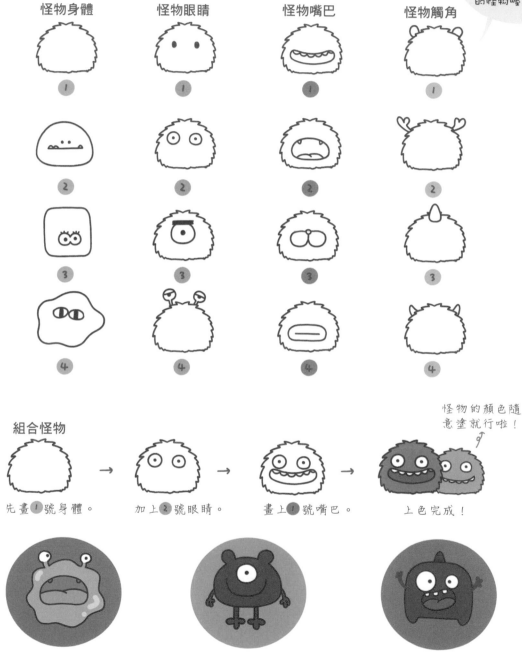

怪物身體
1
2
3
4

怪物眼睛
1
2
3
4

怪物嘴巴
1
2
3
4

怪物觸角
1
2
3
4

組合怪物

怪物的顏色隨意塗就行啦!

先畫 1 號身體。 → 加上 2 號眼睛。 → 畫上 1 號嘴巴。 → 上色完成!

編號 4 4 2 0 怪物　　　編號 2 3 0 1 怪物　　　編號 3 2 1 3 怪物

編號 3213 一家人

我們也可以對某個怪物的樣子進行更改，
創造出同系列的怪物。

按照新出現的怪物
樣子再去創作其他
怪物，靈感自然就
源源不絕了！

 → →

稍微改變身體。　　改變觸角和嘴巴。　　阿橙誕生！

 ▶▶

 → →

改變腿部。　　改變眼睛樣子　　阿藍誕生！
　　　　　　　和方向。

 → →

改變觸角。　　加上面具。　　阿鋸誕生！

 → →

拉長身體。　　加上耳朵。　　阿兔誕生！

無線條風格也很可愛！

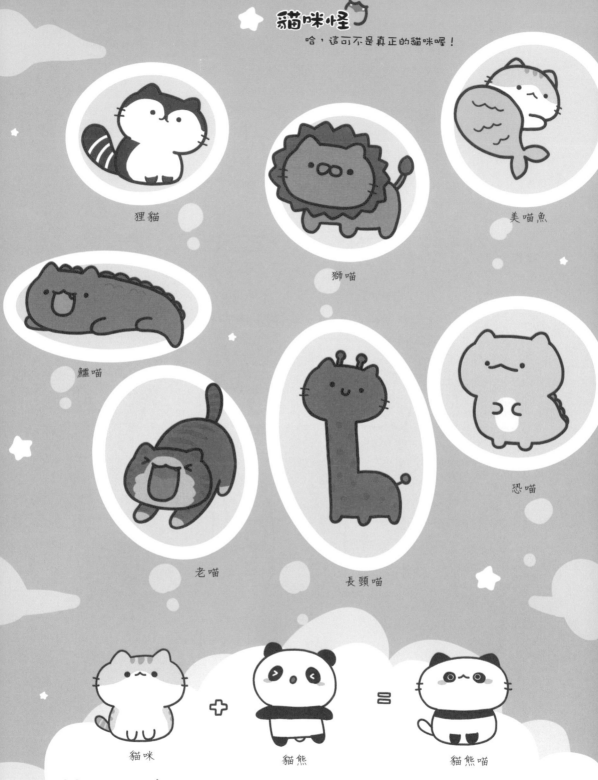

貓咪怪

哈，這可不是真正的貓咪喔！

狸貓

獅喵

美喵魚

鱷喵

老喵

長頸喵

恐喵

貓咪 ＋ 貓熊 ＝ 貓熊喵

貓咪怪 ｜ 把貓咪和其他動物結合，貓咪怪就誕生啦！

 怪物樂園

盡情地發揮想像力，創造屬於自己的怪物。

水果不僅可以成為萌物，也可以畫成怪物喔！

蔬果怪物

用現實生活中存在的事物去創作怪物吧！

 → → →

bibibi~~

三眼香腸怪

藍兔熊

章魚怪

毛毛蟲怪

蘿蔔怪

馬鈴薯怪

恐龍怪

雞鴨鵝怪

滾滾怪

93

小惡魔塗鴉 | 想怎麼畫怪物都可以，也非常適合用來塗鴉喔！

塗鴉就是隨意地作畫，沒有限制，想到什麼就畫什麼吧！

小惡魔

 → → →

小惡魔塗鴉

把第一個怪物畫在畫紙最中心或者最下面的中間。

加上星星。

畫第二隻貓咪。

畫一個雪糕怪。

繼續加星星。

星星的作用是點綴空白的地方。

在最上面畫一隻兔子怪。

畫一個對話框。

上色也可很隨意喔

上色後就完成了！

不上色的塗鴉

如果你只有一支黑色的筆,雖然不能塗色,但可以塗鴉。

用黑筆代替彩色筆

把嘴巴裡面塗黑。　　　　　在身上加斑點或花紋。

其中一部分加上　　斑紋畫成弧線會　　星星的尾部線條
花紋。　　　　　　比直線更立體。　　畫上各種點。

身上的斑紋也可以畫在不同位
置,或者畫成不同樣子。

準備上色卻發現沒有彩色筆。　就用各種花紋來畫畫吧!　　最後還可以在最外面
　　　　　　　　　　　　　　　　　　　　　　　　　　一圈加上粗線條。

95

Lesson 4

我的生活日常

🌸 我可愛的家

用畫畫來記錄生活是一件很棒的事，把生活中的物品都畫進來，
寫日記時也很好用！

🐻 **小房子** │ 畫一整棟房子窗戶什麼的可以很簡化，但單獨畫窗戶就要細緻一些喔！

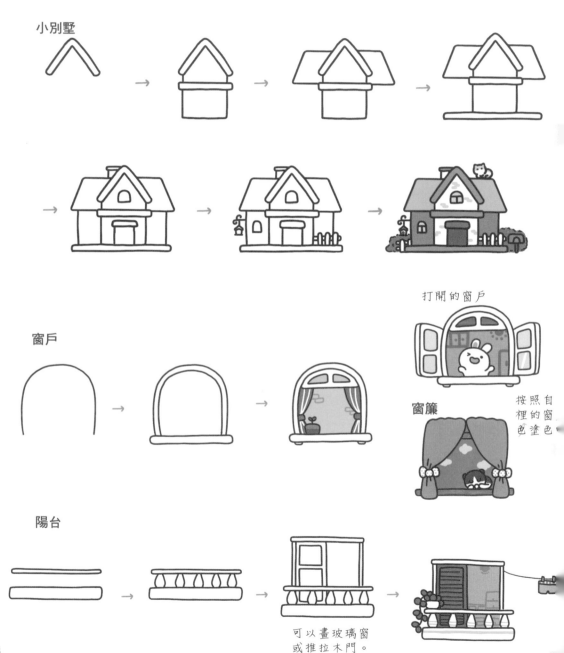

小別墅

窗戶

打開的窗戶

窗簾

按照自
己家裡的窗
戶顏色塗色

陽台

可以畫玻璃窗
或推拉木門。

動物氣球

飛屋環遊
帶著屋子去旅行。

🐻 臥室 | 把臥室佈置的很溫馨，應該也能有個好夢吧！

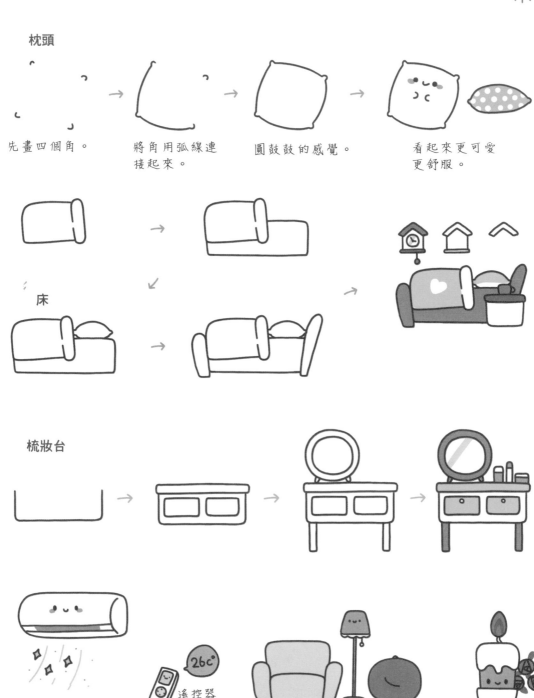

枕頭

先畫四個角。

將角用弧線連接起來。

圓鼓鼓的感覺。

看起來更可愛更舒服。

床

梳妝台

空調　　遙控器　　沙發　檯燈　懶人沙發　　燭台

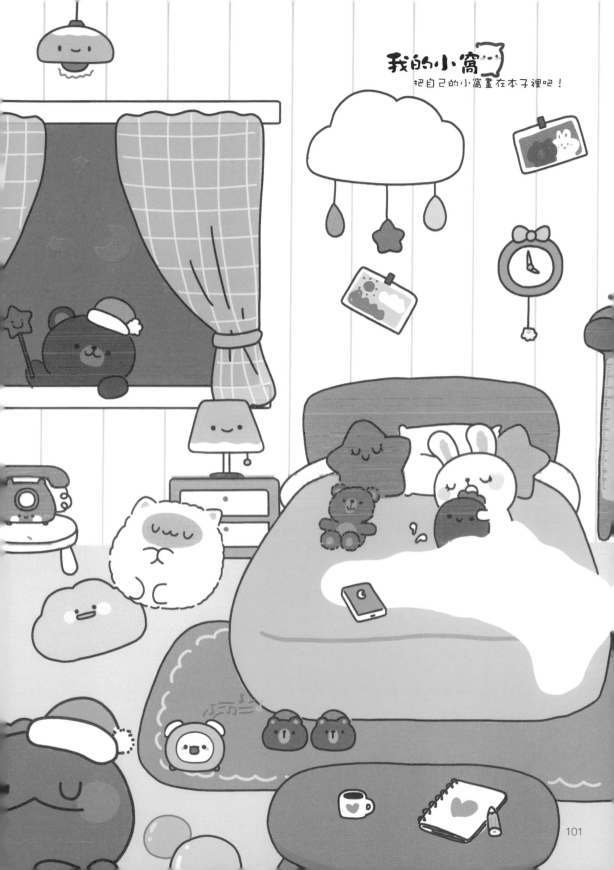

🐻 **衛浴間** │ 衛浴間的物品也可以很可愛。

洗臉台

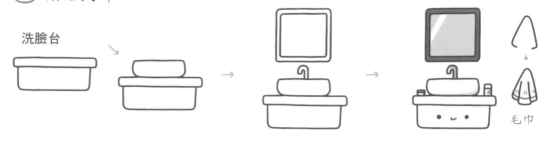

毛巾

毛巾架

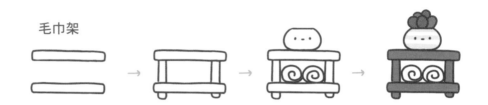

洗衣機

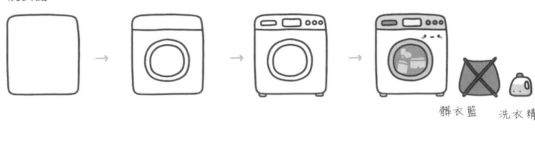

髒衣籃　　洗衣精

馬桶

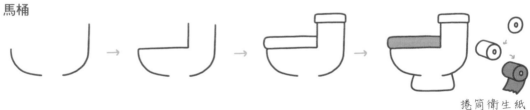

捲筒衛生紙

掃把

盆栽

花灑

沐浴精

拖把

魚缸

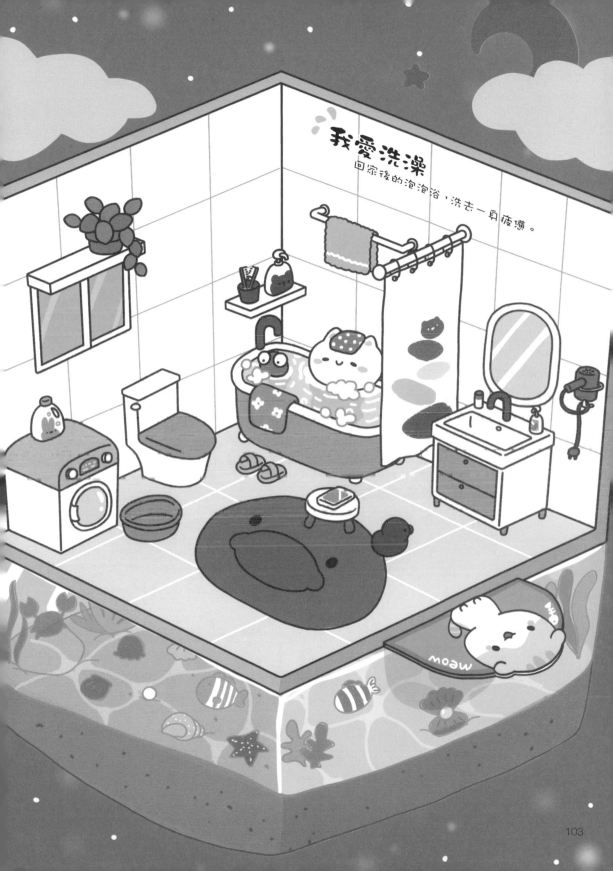

我愛洗澡
回家後的泡泡浴，洗去一身疲憊。

廚房 | 不要經常吃外賣，要學會自己做飯喔！

微波爐　　　　　　　冰箱

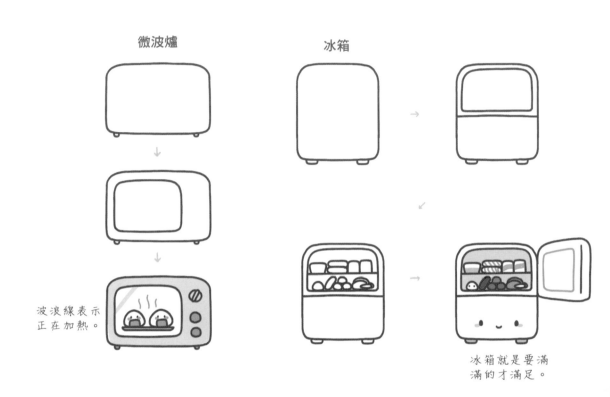

波浪線表示
正在加熱。

冰箱就是要滿
滿的才滿足。

廚房整體

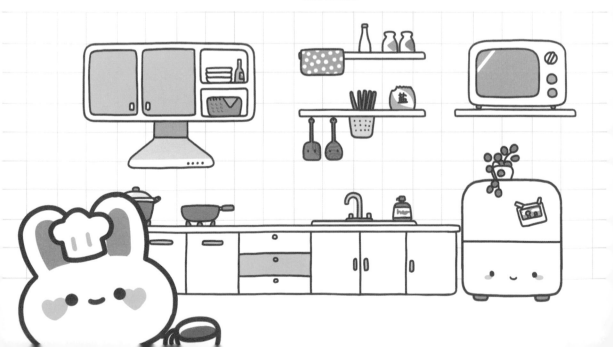

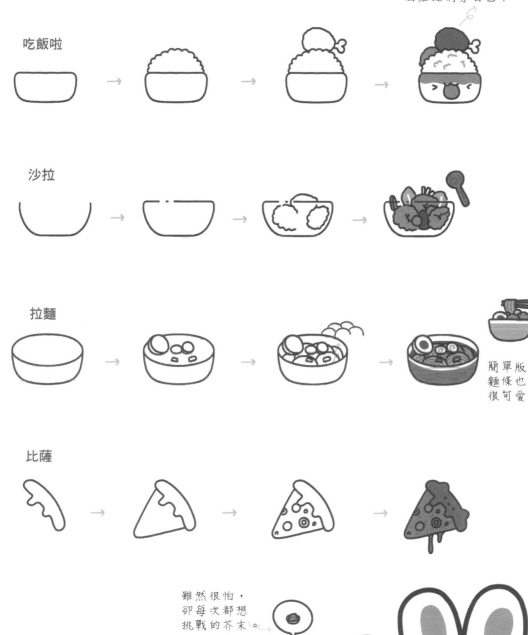

辛苦工作後，必須加個雞腿犒勞自己！

吃飯啦

沙拉

拉麵

簡單版麵條也很可愛

比薩

雖然很怕，卻每次都想挑戰的芥末。

壽司

🍔 不能錯過的美食

無論如何，多彩的美食總是看起來很可愛，就算只是畫出來的也會讓人心情很好！

🐻 **一起吃飯** │ 回到家和家人們一起吃飯是一件幸福的事情。

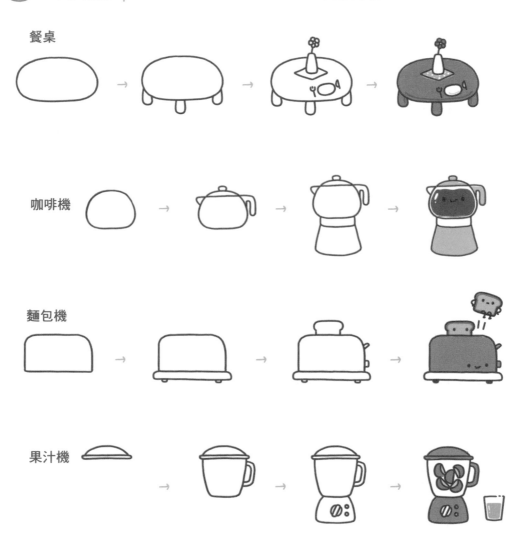

餐桌

咖啡機

麵包機

果汁機

電鍋

開飯啦

可愛的餐具

鍋碗瓢盆叮叮噹噹

刀具

盤子可以當成畫布一樣在上面畫自己喜歡的圖案喔！

各式各樣的盤子

碗和杯子

勺子和叉子

調味瓶

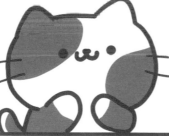

 打糰子

糰子那麼可愛，為什麼要打它

又軟又有彈性就是糰子的特點！

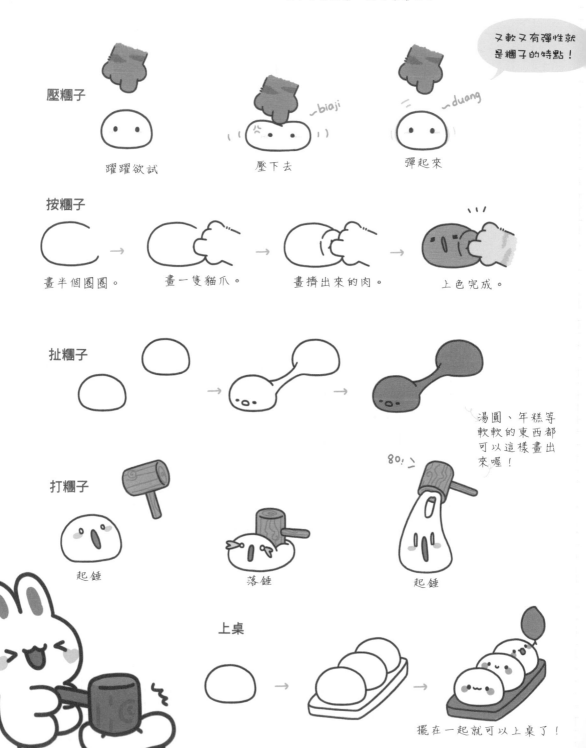

壓糰子

~biaji

~duang

躍躍欲試　　　　壓下去　　　　彈起來

按糰子

畫半個圈圈。　　畫一隻貓爪。　　畫擠出來的肉。　　上色完成。

扯糰子

湯圓、年糕等軟軟的東西都可以這樣畫出來喔！

打糰子

80! >

起錘　　　　落錘　　　　起錘

上桌

擺在一起就可以上桌了！

貓與食

這次貓咪想要扮演成食物了

 喵飯糰

 → →

① 這是第 2 課的貓咪漢堡。

② 單獨把貓咪拿出來。

③ 裹上飯糰和紫菜就完成了！

喵麵包　　　　捲貓咪　　　　夾心喵

喵蛋糕　　　　喵壽司　　　　紙杯喵

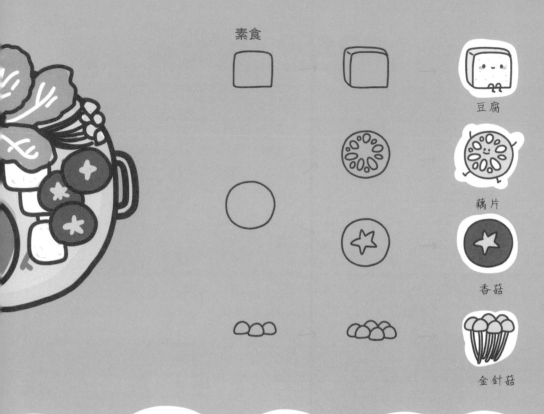

素食

豆腐

藕片

香菇

金針菇

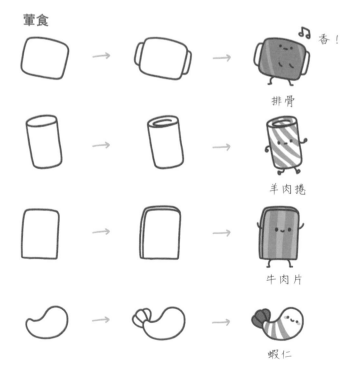

葷食

♩♪ 香！

排骨

羊肉捲

牛肉片

蝦仁

火鍋派對

買飲料 | 喝飲料會變胖，但是飲料真的太好喝啦！

可以重複使用的購物籃更環保喔！

購物籃

購物袋

自動販賣機

販賣機做成飲料盒，奶茶杯做成奶茶店。發揮更多想像吧！

奶茶店

○○奶茶

我的飲料櫃
我喜歡肥宅快樂水！

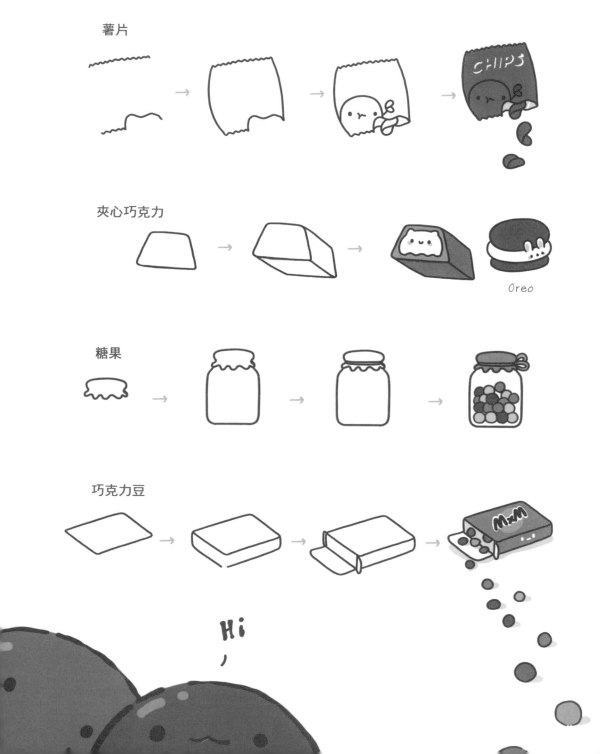

零食 | 有時候並不是真的想吃，覺得包裝好看的零食也會買回家。

薯片

夾心巧克力

Oreo

糖果

巧克力豆

Hi

兔子零食屋

胡蘿蔔糖

一杯兔子

 → → →

甜甜圈

 → → →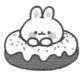

簡單的
甜甜圈

棒棒糖

 → → →

糖葫蘆

夾心糖

兔蛋　　兔子蛋糕　　　　兔薯條

115

🌥 我的萌日常

把身邊的東西都搬進本子裡吧！正是因為喜歡的東西，才會覺得有趣。

🐻 多肉植物 │ 看著自己養的植物成長起來，會有滿滿的成就感。

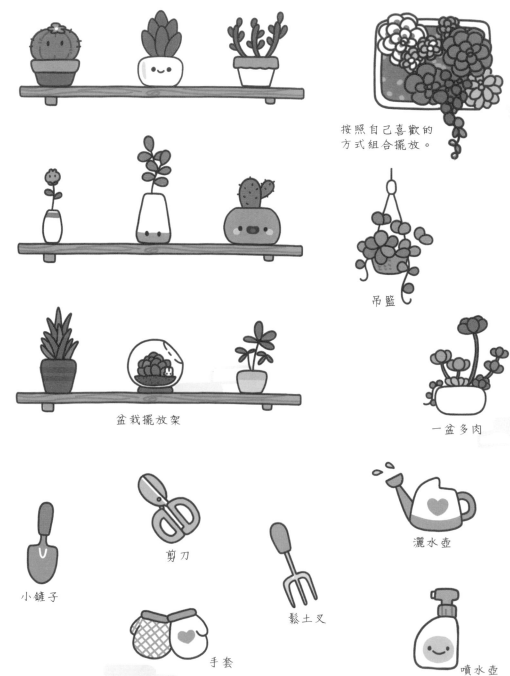

按照自己喜歡的
方式組合擺放。

吊籃

盆栽擺放架

一盆多肉

剪刀

灑水壺

小鏟子

鬆土叉

手套

噴水壺

多肉森林

奇幻的多肉植物森林，一起來旅行吧！

學習 │ 用畫畫的方式記錄下來，就會覺得壓力沒那麼大了。

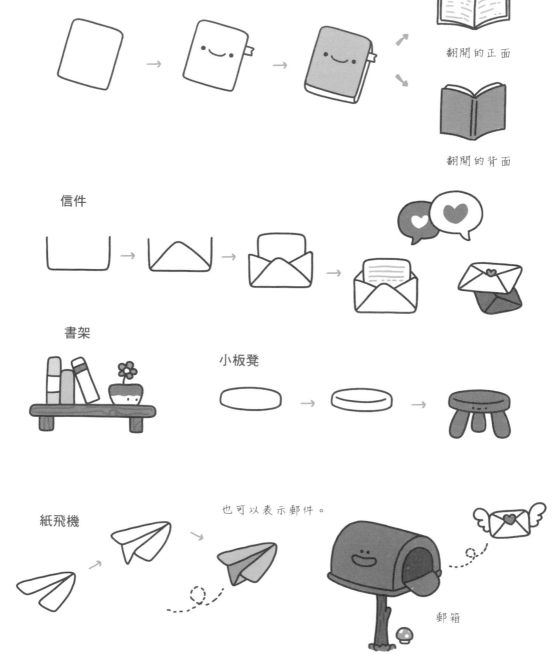

書籍

翻開的正面

翻開的背面

信件

書架

小板凳

紙飛機　　　也可以表示郵件。

郵箱

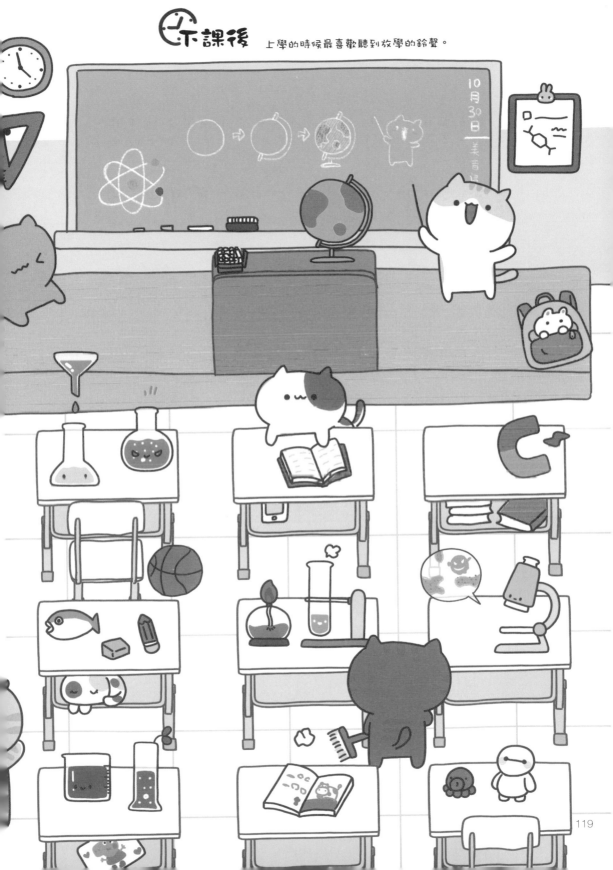

拳擊袋

足球

排球

籃球

烏龜背的花紋和足球類似。

排球網

籃框

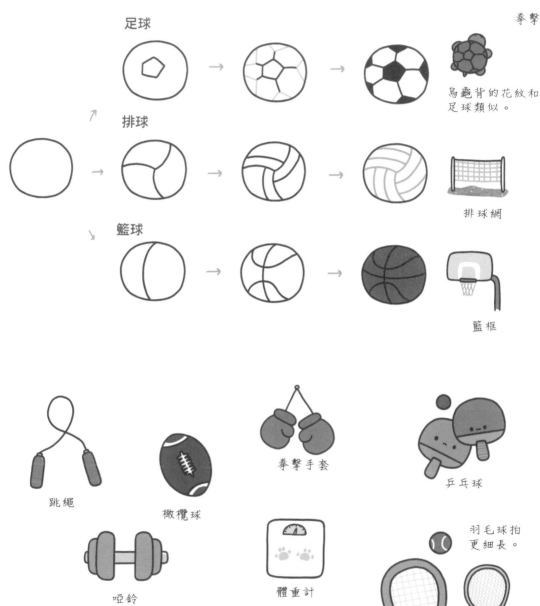

跳繩

橄欖球

拳擊手套

乒乓球

啞鈴

體重計

羽毛球拍更細長。

槓鈴

壺鈴

羽毛球

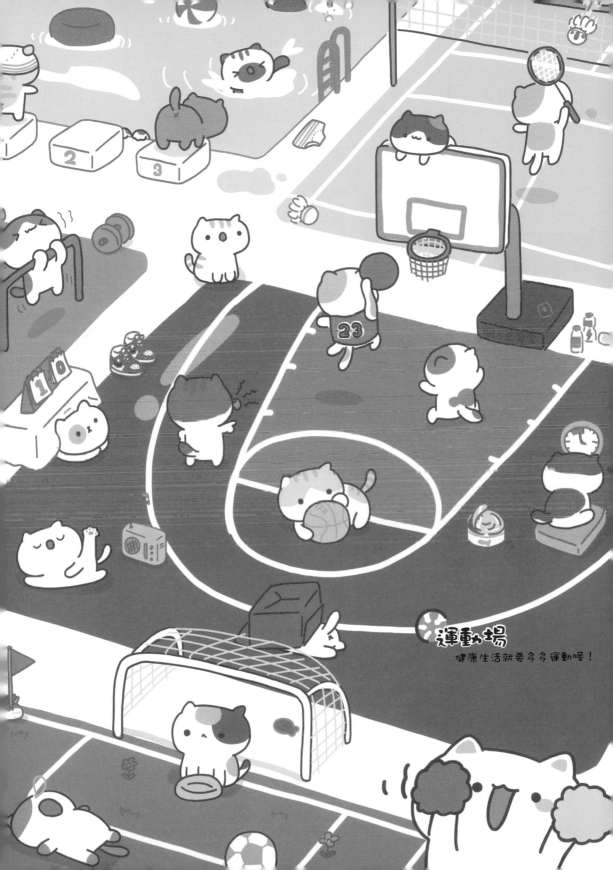

運動場
健康生活就要多多運動喔！

😊 **樂器** | 畫出跳動的音樂 "細胞"，跟著樂器的節奏搖擺吧！

可愛的音符

吉他

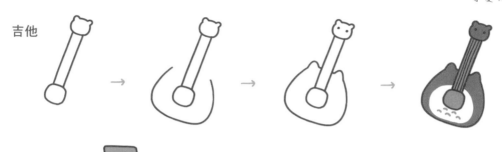

大鼓

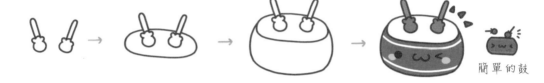

簡單的鼓

音響

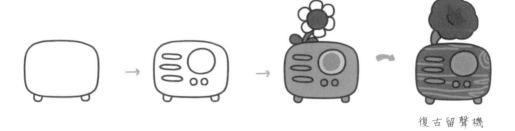

復古留聲機

用各種短線條
代表聲音。

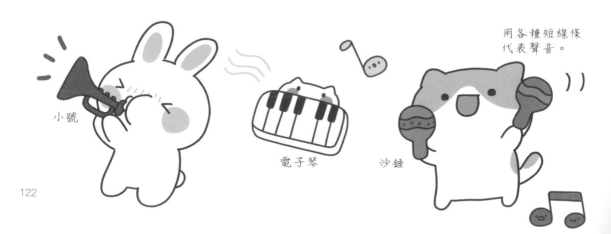

小號

電子琴

沙錘

🐻 遊戲機 | 又到週末了，躺在家裡玩遊戲真開心。

掌上遊戲機

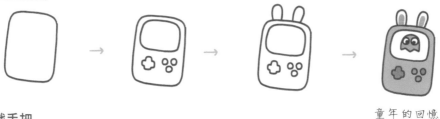

童年的回憶

遊戲手把

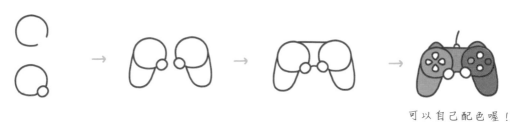

可以自己配色喔！

遊戲耳機

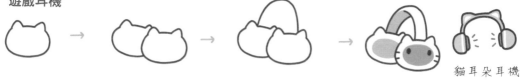

貓耳朵耳機

筆記型電腦

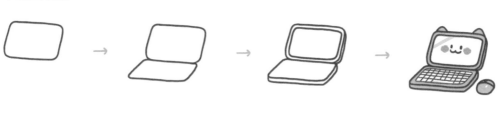

復古遊戲機

搖桿

SWITCH

 寵物倉鼠 | 逛寵物店的時候，在第一家倉鼠店就淪陷了。

倉鼠

 → → →

擁抱的倉鼠

 → → →

畫 Ｉ 和 Ｓ
兩個字母。

→ →

畫一些線條就有
轉起來的感覺了。

奔跑的倉鼠

 → → →

倉鼠窩

 → → →

倉鼠屁屁

想要畫出很多倉鼠，又不想太簡單，可以畫出身上不同的花紋和一些小道具。

倉鼠一家人
相親相愛一家鼠

奶酪
只要有奶酪在心情就會很好。

熊熊
指揮交通的熊警官。

阿白
性格非常靦腆。

阿瓜
收集食物是最大的愛好。

小喜
因為活蹦亂跳的性格成了啦啦隊長。

嘟嘟
喜歡獨自生活，隨時準備離家出走的嘟嘟。

學生倉鼠
小乖二班的班長。

鼠媽媽
愛下廚的媽媽大人。

鼠大爺
慈祥的倉鼠爺爺。

Lesson 5

來試試自己創作吧

◀ 裝飾線的創意

寫日記或畫海報時很有用的裝飾線條，想要做出自己的原創，就要學會舉一反三！

線與顏色 │ 普通的黑色線條線作為文字的分割線，加上顏色就可以成為簡單的裝飾線條了。

想著如何把圖案從單調變得有趣，是創作靈感的來源之一。

加上色彩

黑色線條顯得單調。

用同款不同色的線條裝飾一下，感覺就不一樣了。

紅色波浪線

彩色波浪線

這裡並不是將線條簡單地排列在一起，而是相互交錯著畫，又形成了另一種感覺。

改變色彩

直接改變線條本身的顏色。

在圈圈裡塗上綠色。

如何改變顏色也可以從不同的角度思考。

黑色五線譜

藍色五線譜

彩色五線譜

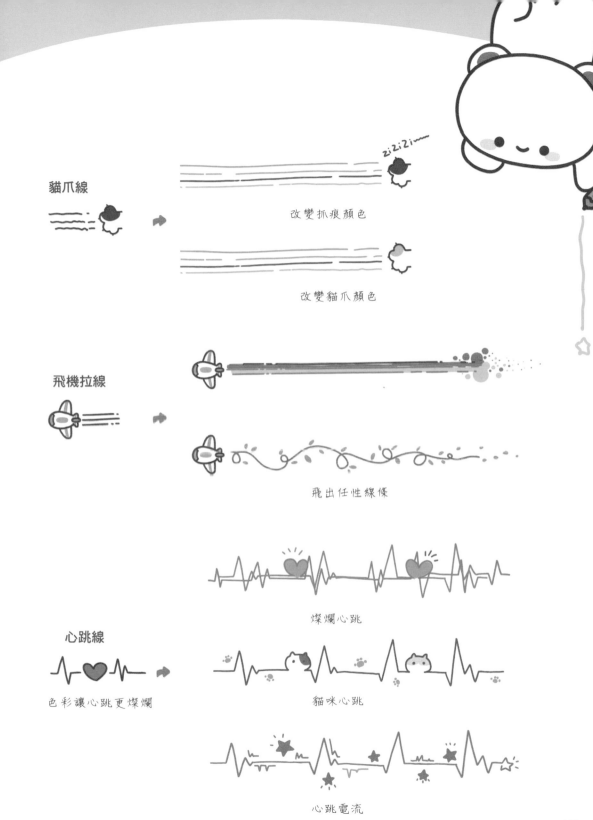

貓爪線

改變抓痕顏色

改變貓爪顏色

飛機拉線

飛出任性線條

燦爛心跳

心跳線

色彩讓心跳更燦爛

貓咪心跳

心跳電流

多角度裝飾 | 圖案與線條結合是創作裝飾線很棒的方法，用多個圖案和線條相互結合可以創作出更多裝飾線。

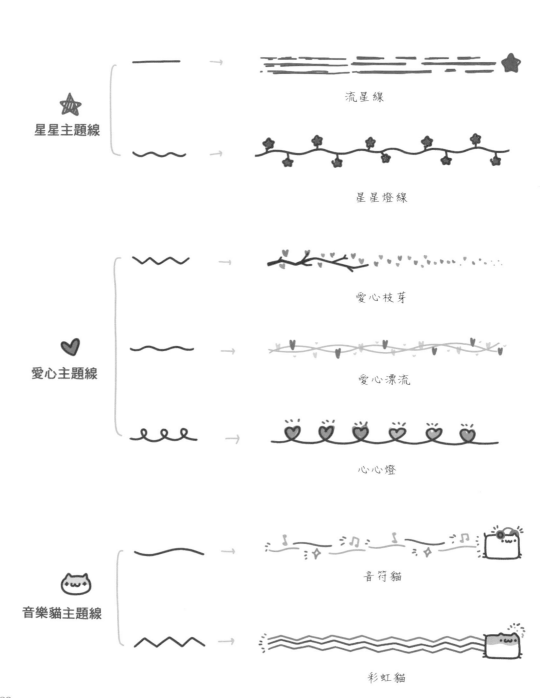

星星主題線

流星線

星星燈線

愛心主題線

愛心枝芽

愛心漂流

心心燈

音樂貓主題線

音符貓

彩虹貓

装飾線替換 | 在舊裝飾線的基礎上改變元素，可以創作出更多裝飾線。

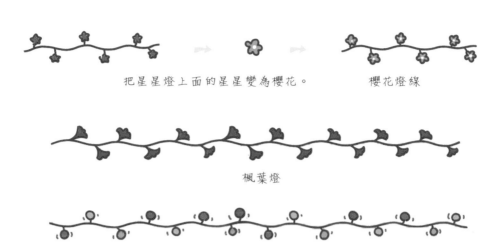

把星星燈上面的星星變為櫻花。　　櫻花燈線

楓葉燈

彩燈

小雞燈

用雲朵替換星星　　彩虹雲

跳動音符線

櫻花線

水晶線

◀ 畫出標籤

如果在商品上的價格標籤都加上可愛的插畫，
這樣的商品一定會更加吸引人！

摺疊標籤的原理 | 相較於普通的標籤，摺疊標籤在插畫裡的應用更加廣泛。

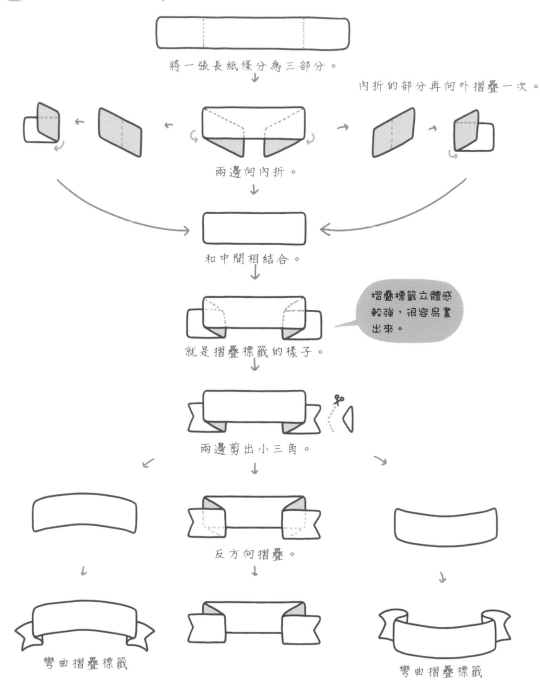

將一張長紙條分為三部分。

內折的部分再向外摺疊一次。

兩邊向內折。

和中間相結合。

摺疊標籤立體感較強，很容易畫出來。

就是摺疊標籤的樣子。

兩邊剪出小三角。

反方向摺疊。

彎曲摺疊標籤

彎曲摺疊標籤

如何裝飾標籤 | 將可愛的元素加到標籤裡，立刻就會煥然一新。

塗色裝飾
在標籤上直接畫上可愛圖案的方法。

讓貓咪和標籤結合的三個方法。

物品裝飾
在標籤外面畫上其他物品，重要的是要能巧妙地結合。

標籤變形
將標籤的樣子變形處理，動物的樣子很實用。

畫出更多可愛標籤吧！

斑紋標籤

文字標籤

粉星星標籤

愛心標籤

雲朵標籤

貓熊標籤

兔形標籤

狗形標籤

熊形標籤

爪子標籤

萬聖節標籤

小熊標籤

糰子標籤

花花標籤

標籤貼紙

可愛的標籤可以作為貼紙使用

◀ 我的表情包

每次聊天看到表情包都會忍俊不禁，心情也會跟著好起來。
把表情包畫在任何地方都可以。

小圖案裝飾 | 用一些小的圖案裝飾，畫面會活潑生動起來。

閃光
讓形象擁有
耀眼的效果。

音符
一般都代表好心
情，或在使用樂
器的時候。

三葉草
代表友情，發
給好朋友吧！

水滴
代表汗水或眼淚
什麼的。

愛心
喜歡和比心

葉子
季節或心情

星星
心情或點綴

OK
字母
代達一切

爆炸效果
驚訝或打擊

圓珠
水或運動筆

雲朵
天氣或心情

氣體
生氣或者放屁

線條
暈眩或者開禮物

黃三角
發現物品或驚訝

彩帶
開禮物或好心情

花花
心情和愛

把這些小
案用在表
裡吧！

138

手裡的道具 | 手裡的道具最能直接表現動作和行為。

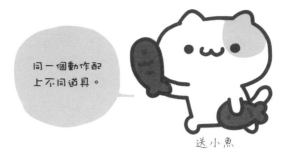

同一個動作配上不同道具。

送小魚

拿著道具

送花

同意

喝咖啡

相同道具動作變換

同一個道具配上不同動作，所表達的意思也不一樣！

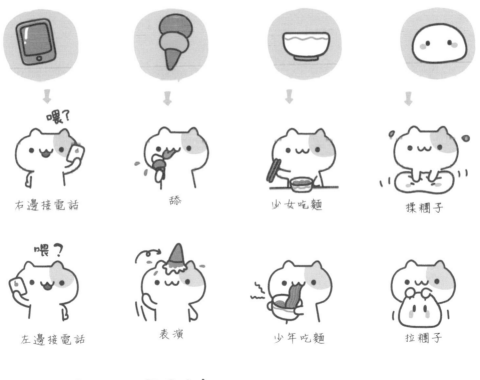

右邊接電話　　　　舔　　　　少女吃麵　　　　揉糰子

左邊接電話　　　　表演　　　　少年吃麵　　　　拉糰子

兩隻耳朵接電話　　　　生氣　　　　猛男吃麵　　　　功夫糰子

柴犬先森的動作教學

學習道具在表情中的多種用途。

阿犬與愛心 ＋

愛心表達的情緒都差不多，所以這裡不管如何變化，都是表達愛意的表情。

愛心放在背景

拿在手上

抱在身前

戴在頭上

鉛筆是實用的道具，改變它的大小，也能改變表達的心情。

 ＋ 阿犬與鉛筆

拿在手裡

舉起來

抱著

騎著

阿犬與繩子 ＋

繩子是軟性道具，可以適用於多種表情。

給我站住

任你擺布

不要管我，我已經不是你的小可愛了。

我愛運動

小浣熊的 道具切換

在同一個動作，加上不同道具吧！

各種不同的動作 ｜ 大玩創意，玩出動作新花樣。

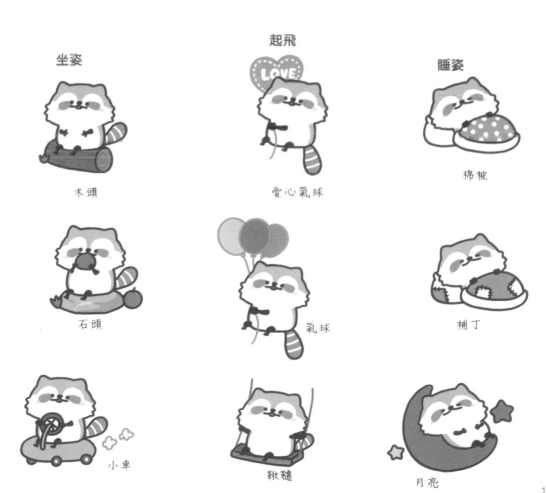

坐姿

木頭

石頭

小車

起飛

愛心氣球

氣球

鞦韆

睡姿

棉被

補丁

月亮

表情文字

文字能清晰地表達表情的含義，它在表情中的位置也可以不一樣喔！

早安

形象 ＋ 道具 ＋ 文字 ＝ 早安

完整的表情

文字放在手裡的道具中

空白的道具才可以寫字進去，如書本、木板和摺扇等。

文字放在表情外

文字可以放在表情圖案的上下左右，也可以填補空白處，就能讓表情看起來比較完整。

文字放在框框中

這樣的表情形象會畫得簡單些，框框是重點，文字也可以稍加裝飾。

文字融入表情背景中

此處的文字會是重點，所以要用心畫喔！

紙箱

冰山

地球

地洞

窗戶

小屋

小馬

小車

熱氣球

游泳

雲朵

溫泉

跳跳兔
一隻活蹦亂跳的兔子，每天都是好心情。

 OK

 不錯哦！

加——油

開飯囉～

 等…

開 心

 拒絕

非常感謝！

呼～～～!!

沒事啦！

略 略

唉～～

Hi

打你！

早安！

你再說！

不回消息！！

無聊～～

更換表情 ｜ 同樣的一套動作，我們可以透過替換其中的形象，做出另一套表情喔！

找到參考表情

提取表情動作

置換形象獲得新表情

舊的北極熊表情

新的跳跳兔表情

舊的跳跳兔表情

新的北極熊表情

147

Lesson 6

屬於台灣的小塗鴉

🌰 台灣之光

台灣有許多美麗的人事物，包括紅到國外去的水果，以及特有種的動物，這都是台灣之光。

🐻 **水果王國** | 一年四季都有好吃的水果是件幸福的事，加點表情或動作，
化身可愛的代言人。

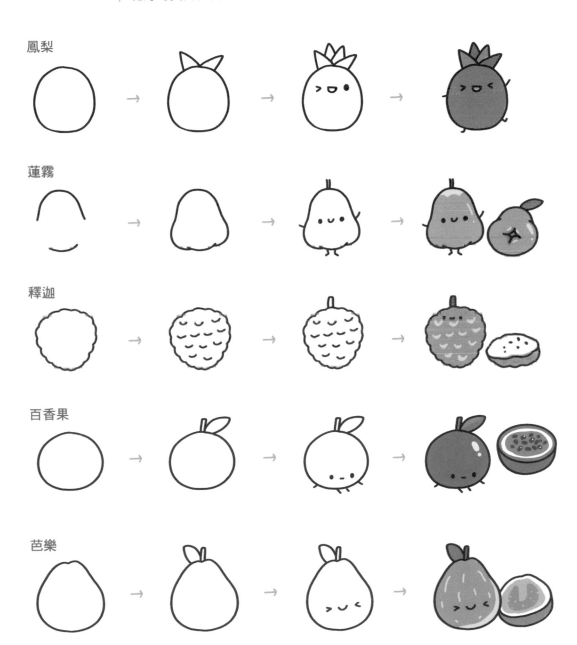

鳳梨

蓮霧

釋迦

百香果

芭樂

動物世界 | 台灣特有種的動物其實不多，有些可能消失了，
所以還存在的更值得保護與珍惜，現在就來畫出牠們的萌樣。

台灣黑熊

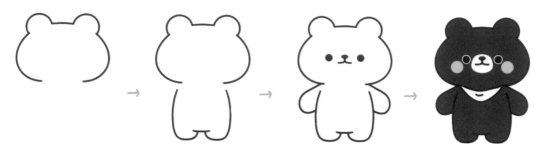

蘭嶼角鴞

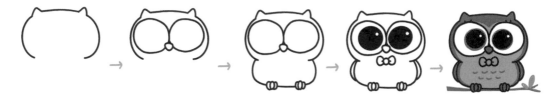

台灣藍鵲

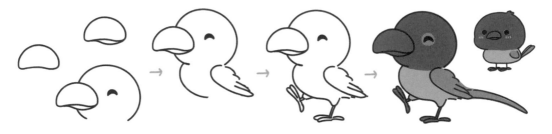

台灣雲豹

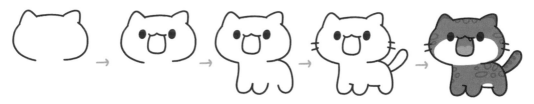

附錄 更多的圖案與素材

不知道畫什麼

鯨魚

老虎

青蛙

小飛龍

吃的

ET

疑似蛇

熊

獨角獸

綿羊

奇妙生物

忍者神龜

高鐵

孫悟空

大象

獅子

大貓熊

鱷魚

喵

兔子

來自馬達加斯加

白熊

你來畫

豬

柯基

龍

猜猜我是誰

長頸鹿

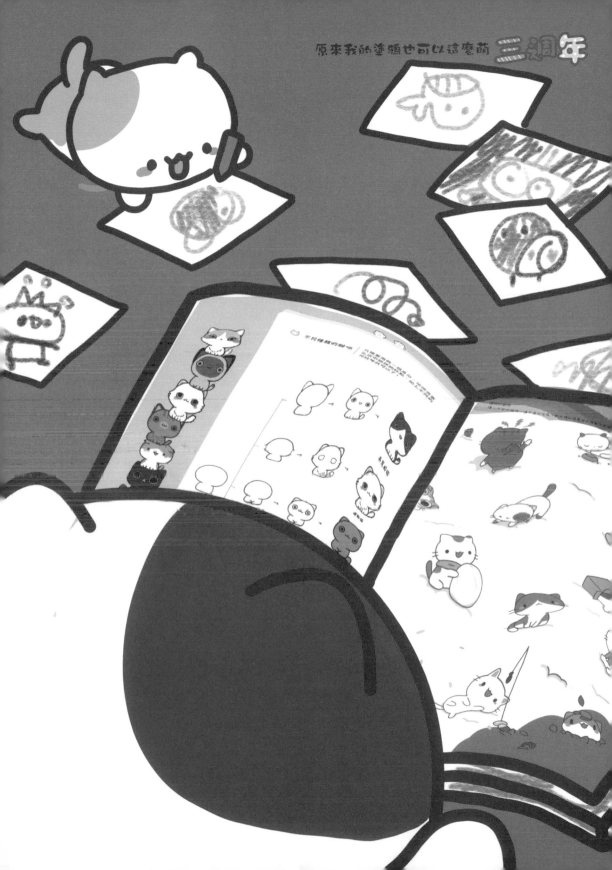

157

 後記

第一本書的初衷是想要把自己創作的可愛塗鴉呈現給大家，
希望能發揮自己的一點能量，讓大家能喜歡上畫畫，
並且感受到畫畫所帶來的快樂。

而第二本書中經常會出現想像力、創意等這樣的語詞，
那麼該如何發揮自己的想像力呢？
這就是本書想要帶給大家的主題。
比如一開始畫出了一隻貓咪的輪廓，
接下來就可以自己嘗試替貓咪畫出臉部表情或各種姿態，
甚至可以把貓咪改造成貓熊或者兔子的模樣。

透過這樣的練習，
相信大家就可以創作出各式各樣的新作品，
並獲得滿滿的成就感和幸福感！

無論如何，請盡情地發揮想像力吧！希望大家都能畫出自己滿意的作品。
最後真誠地感謝大家能閱讀這本書，感謝家人和小夥伴們的支持，
我也會繼續努力為大家帶來新的靈感！

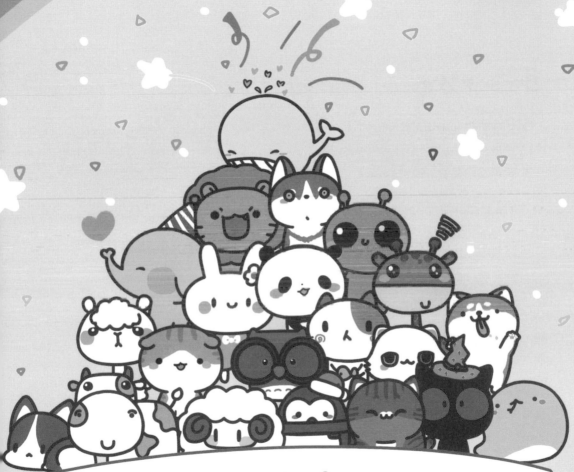

原來我的塗鴉也可以這麼萌
(第2彈)

作　　者：菊長大人
企劃編輯：王建賀
文字編輯：江雅鈴
設計裝幀：張寶莉
發 行 人：廖文良

發 行 所：碁峰資訊股份有限公司
地　　址：台北市南港區三重路 66 號 7 樓之 6
電　　話：(02)2788-2408
傳　　真：(02)8192-4433
網　　站：www.gotop.com.tw
書　　號：ACU082300
版　　次：2021 年 12 月初版
　　　　　2024 年 02 月初版十七刷
建議售價：NT$299

國家圖書館出版品預行編目資料

原來我的塗鴉也可以這麼萌(第 2 彈) / 菊長大人原著. -- 初版. --
　臺北市：碁峰資訊, 2021.12
　　面；　公分
　ISBN 978-986-502-715-5(平裝)
　1.插畫　2.繪畫技法
947.45　　　　　　　　　　　　　　109022248

Q版角色貼紙

原來我的貼紙也可以這麼萌

不錯哦！

加——油

送花

同意

喝咖啡

生氣

無聊——

Hello~~~

歡迎光臨

舒——服~